褚遂良伊闕佛龕碑

書法碑帖

25

中國國家畫院書法篆刻院 主編

河北出版傳媒集團

河北教育出版社

圖書在版編目 (CIP) 數據

褚遂良伊闕佛龕碑 / 中國國家畫院書法篆刻院主編

. -- 石家莊 : 河北教育出版社 , 2015.12

（傳世經典書法碑帖）

ISBN 978-7-5545-2061-1

Ⅰ . ①褚… Ⅱ . ①中… Ⅲ . ①楷書—碑帖—中國—唐

代 Ⅳ . ① J292.24

中國版本圖書館 CIP 數據核字 (2015) 第 302326 號

書　名 / 傳世經典書法碑帖 · 褚遂良伊闕佛龕碑

主　編 / 中國國家畫院書法篆刻院

出版發行 / 河北教育出版社　河北出版傳媒集團
石家莊市聯盟路705號　郵編 050061
www.songyafeng.com

出　品 / 北京頌雅風文化傳媒有限責任公司
北京市朝陽區望京利澤西園3區305號樓
郵編 100102　電話 010-84852503

出版策劃 / 孫海新　宋建永

編輯總監 / 劉崢

責任編輯 / 樂小超

特約編輯 / 安妍　伍元芳　弓翠平

設計總監 / 鄭子杰

裝幀設計 / 周帥　胡廣龍

製　版 / 北京頌雅風製版中心

印　刷 / 北京方嘉彩色印刷有限責任公司

開　本 / 787 mm×1092 mm　1/8

印　張 / 8.5

出版日期 / 2015年12月第1版　第1次印刷

書　號 / ISBN 978-7-5545-2061-1

定　價 / 42.00元

褚遂良伊闕佛龕碑

褚遂良（五九六～六五九），字登善，陽翟（今河南禹州）人，唐代書法家，博學多才，精通文史，曾任諫議大夫、中書令等職。其書法初學虞世南，後取法王羲之。雖與歐陽詢、虞世南、薛稷并稱『初唐四大家』，但真正地開啟唐代楷書門戶者，非褚遂良一人莫屬。縱觀唐中期的顏真卿、徐浩，莫不受其影響，可以說唐朝中後期書壇風貌是由褚遂良啟導的。

《伊闕佛龕碑》刻于唐太宗貞觀十五年（六四一），碑文兼采歐陽詢、虞世南之長，書法整體上平正剛健，又取隸書筆意，是褚遂良書法之代表作。此碑字體方整寬博，是標準初唐楷書，亦為目前國內所見褚遂良楷書之最大者，是學習褚遂良書法的絕佳範本。

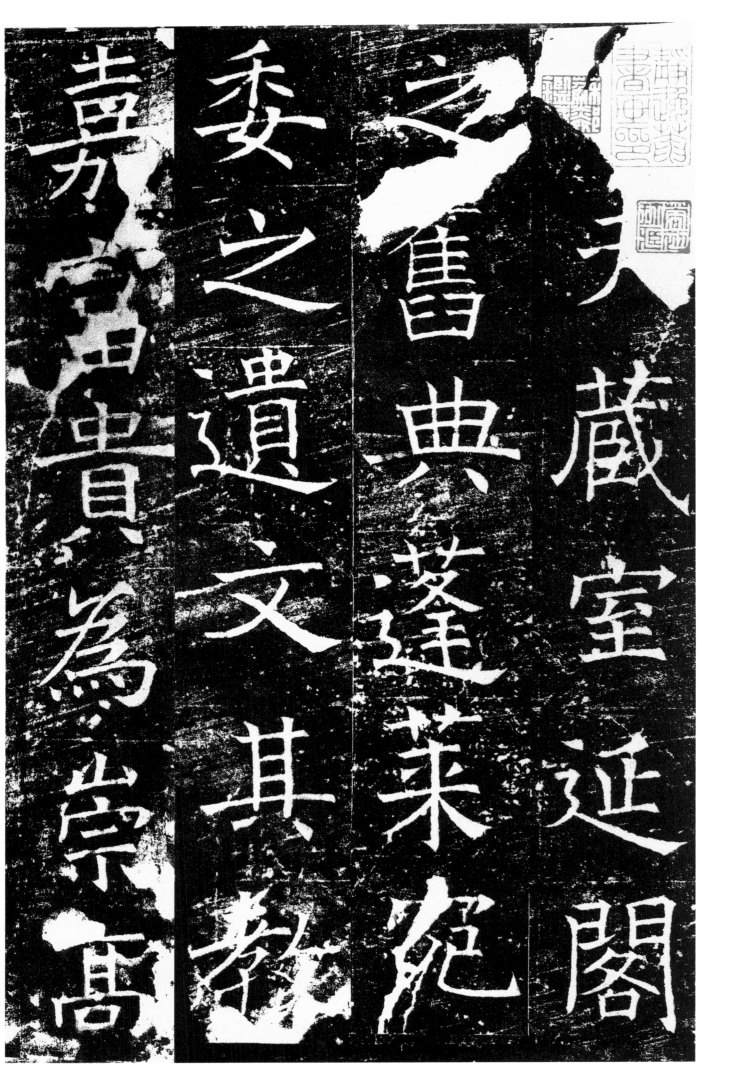

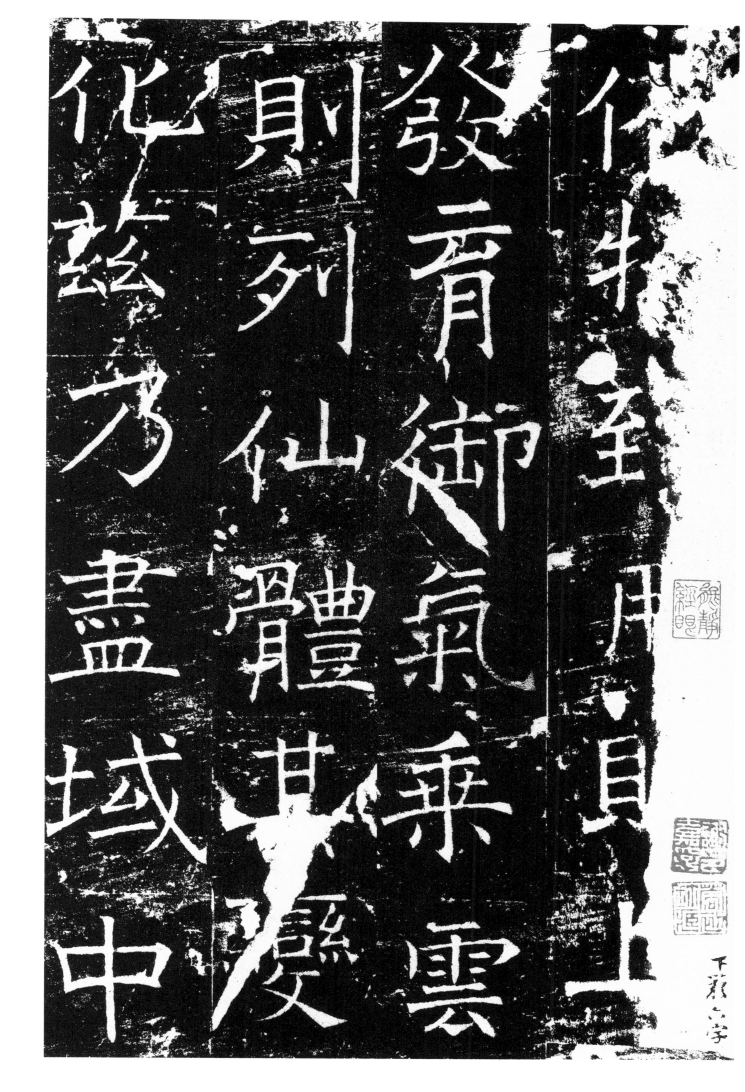

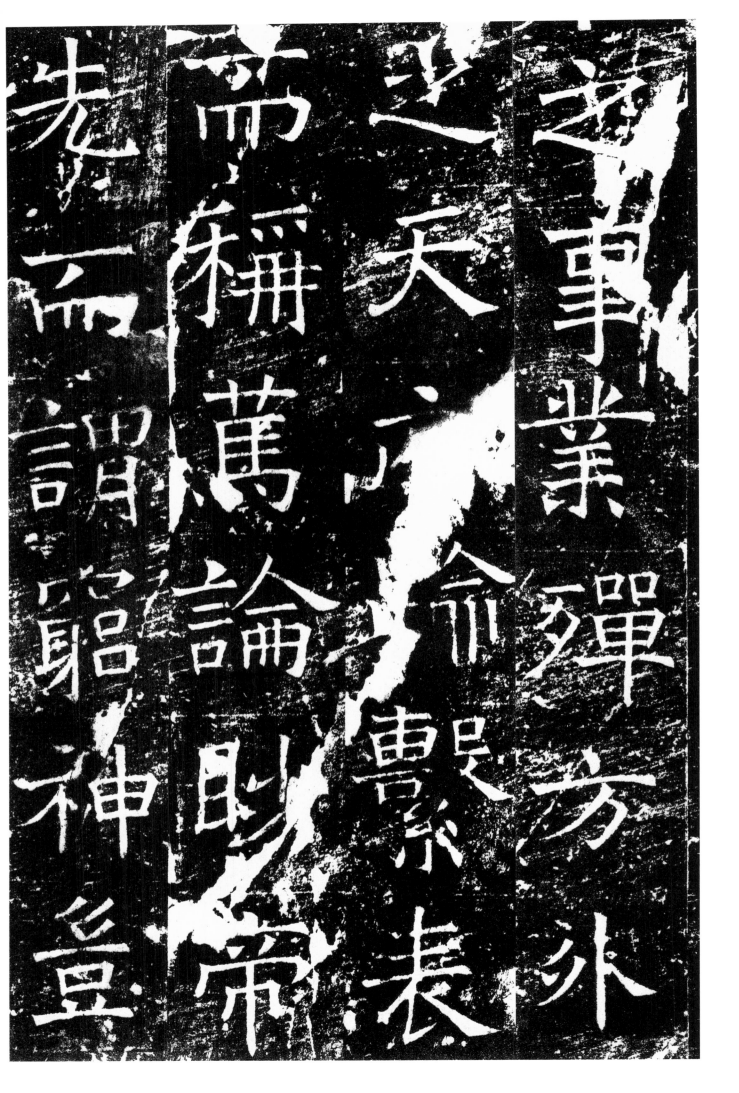

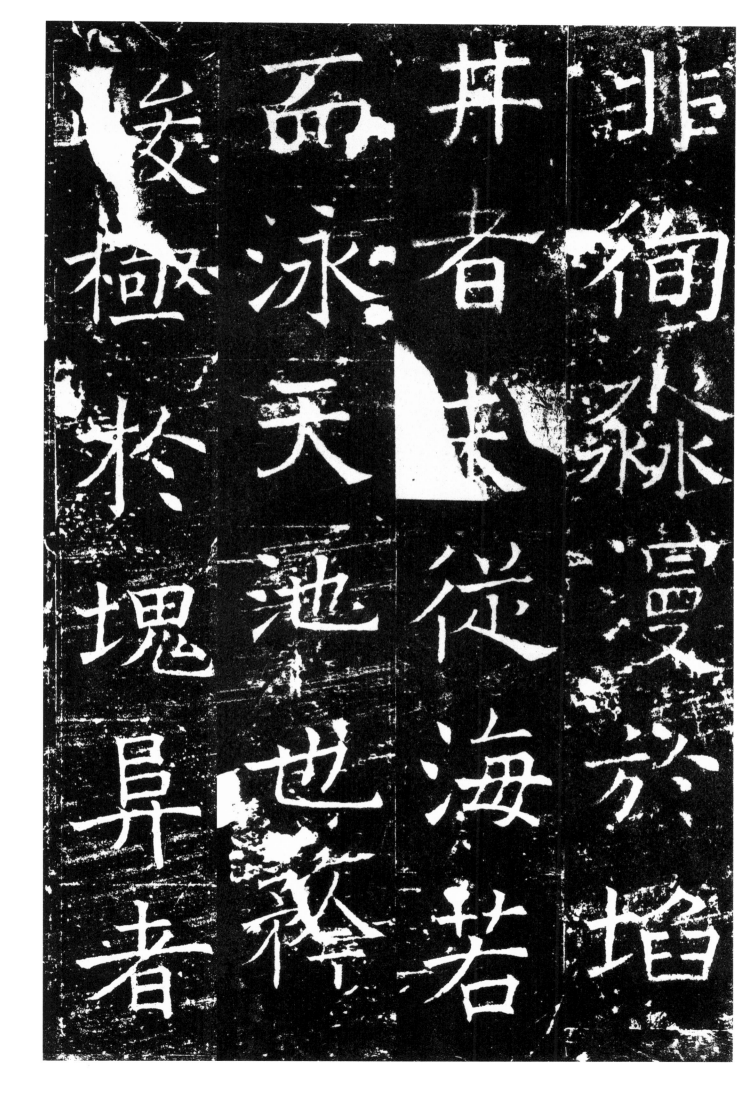

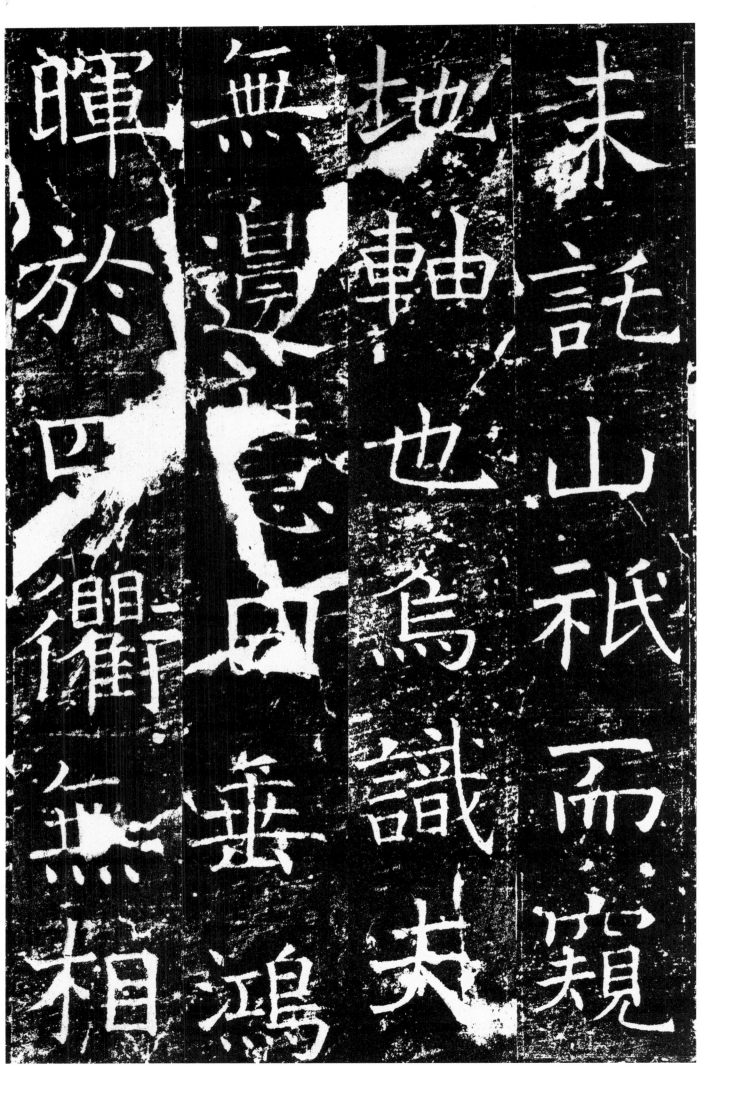

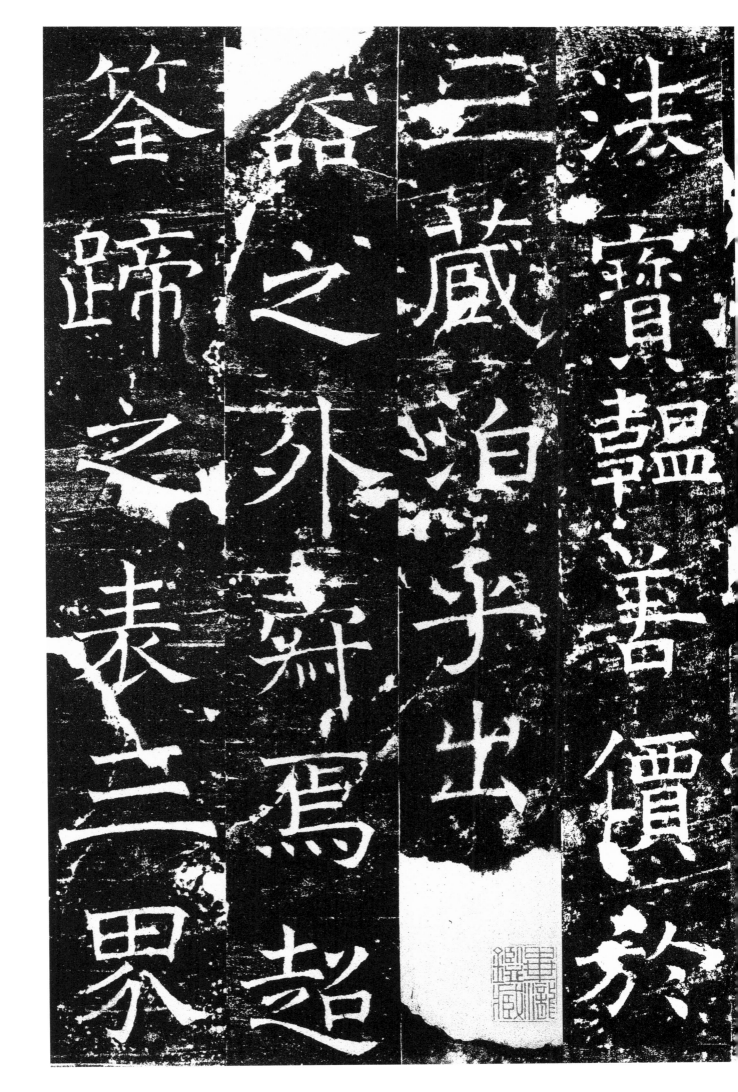

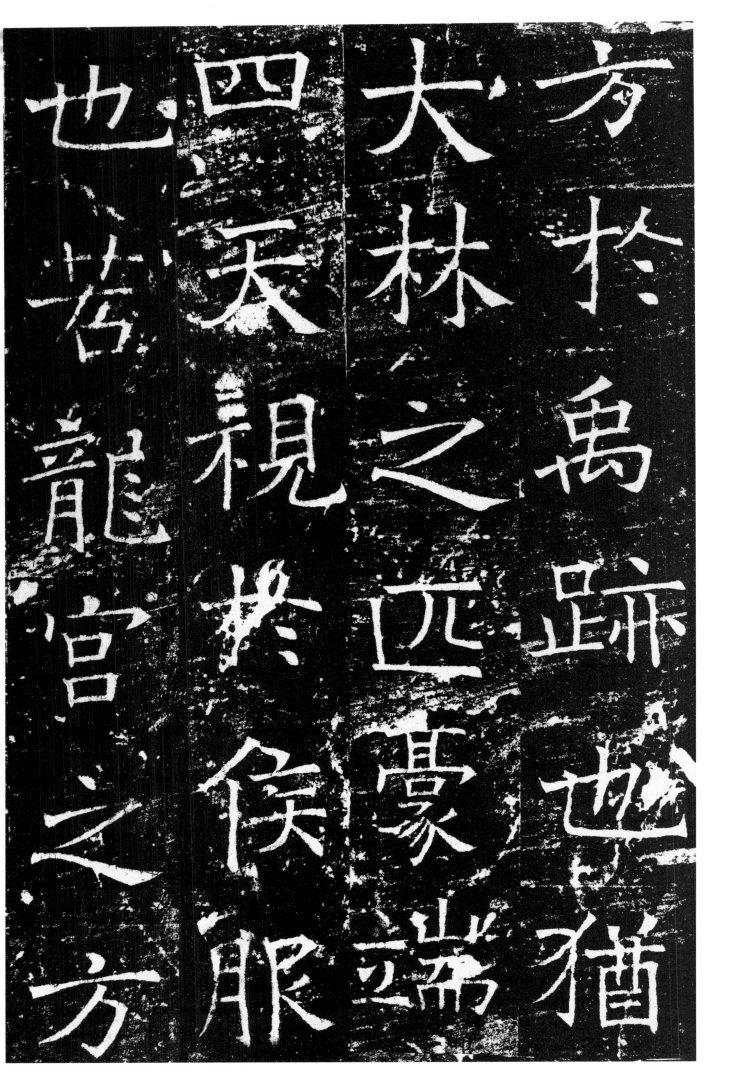

三墨之所稱其

人填<u>丘</u>隴矣柱

史園吏之所述

其<u>旨</u>猶糠秕矣

若夫七覺開緒
八正分塗離生
滅而降靈排色
空而現相唯妙

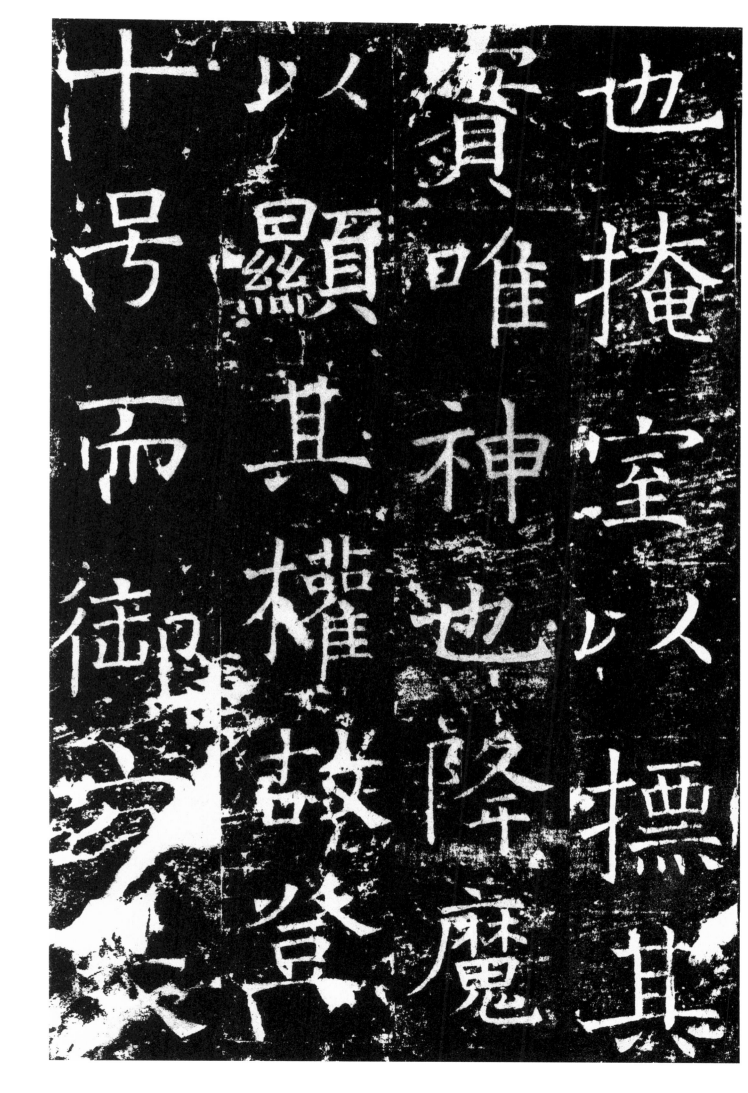

絕智於
地遺
五道應
為之域
是明而
以物於
慈有冥形之

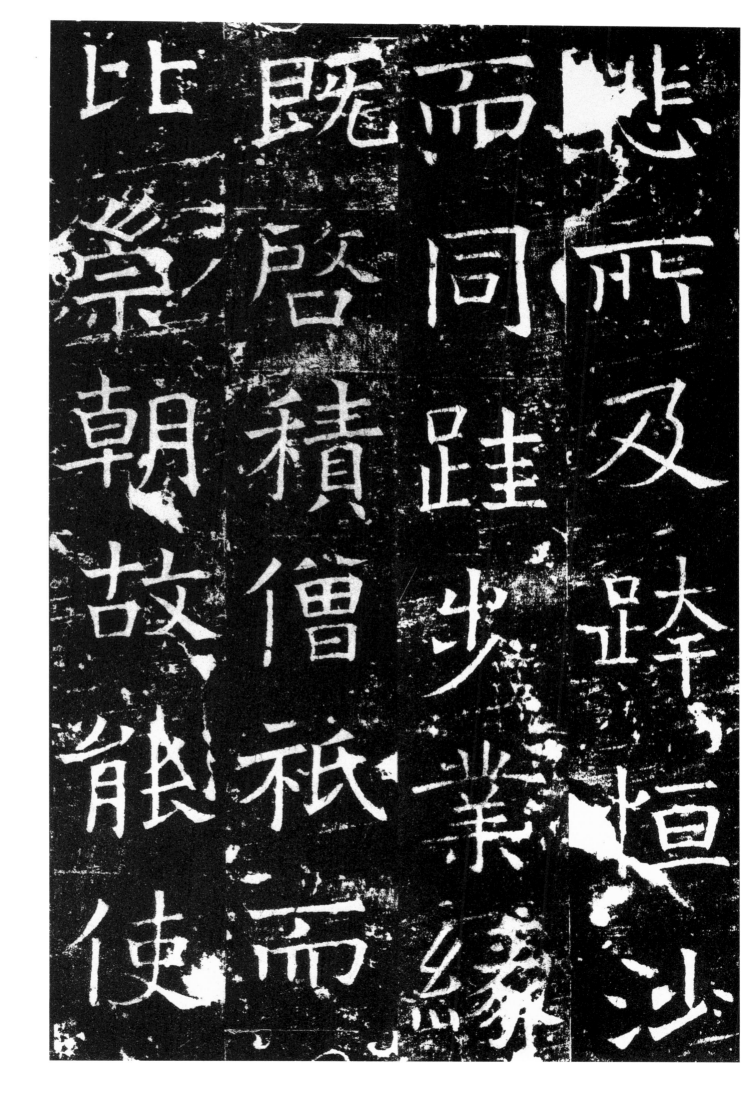

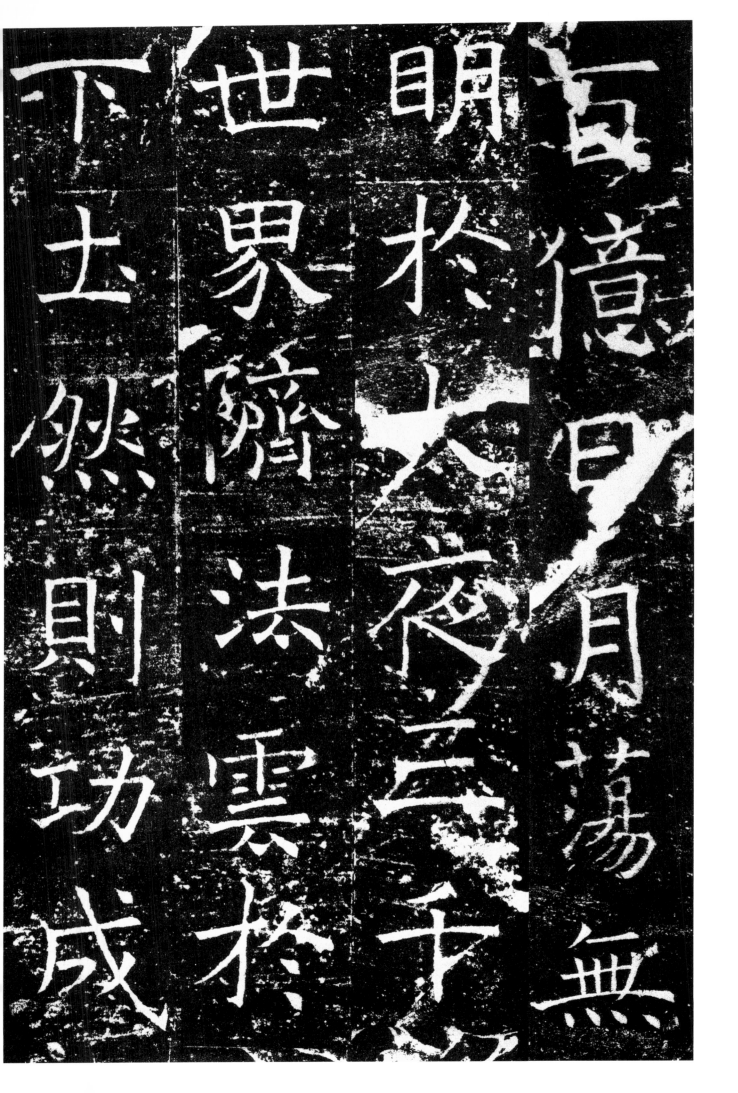

初跡滅堅林豈
斷籌之末功既
成俟奧典而垂

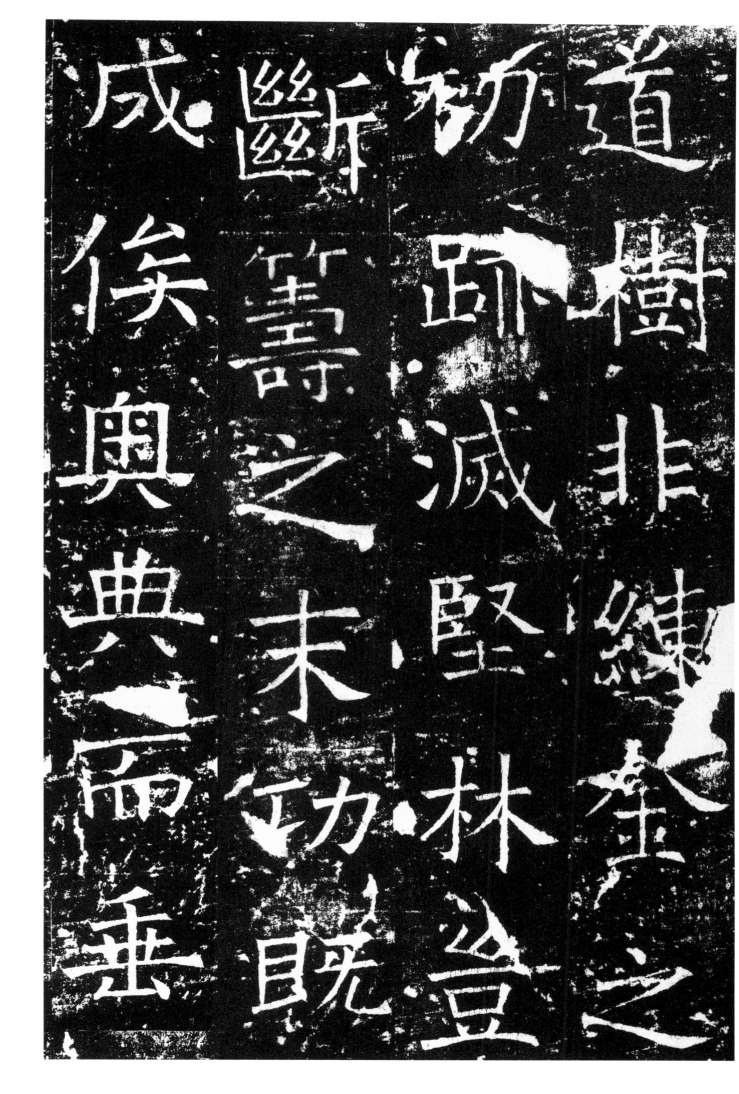

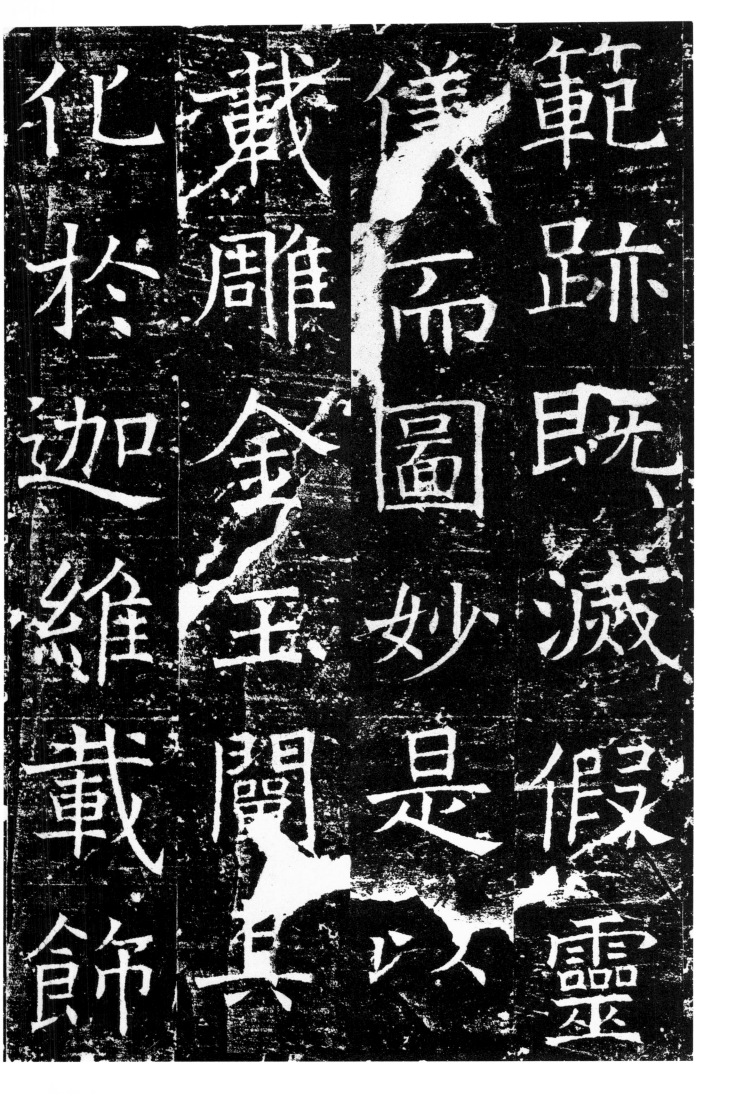

範跡既滅假靈　儀而圖妙是以　載雕金玉闡其　化於迦維載飾

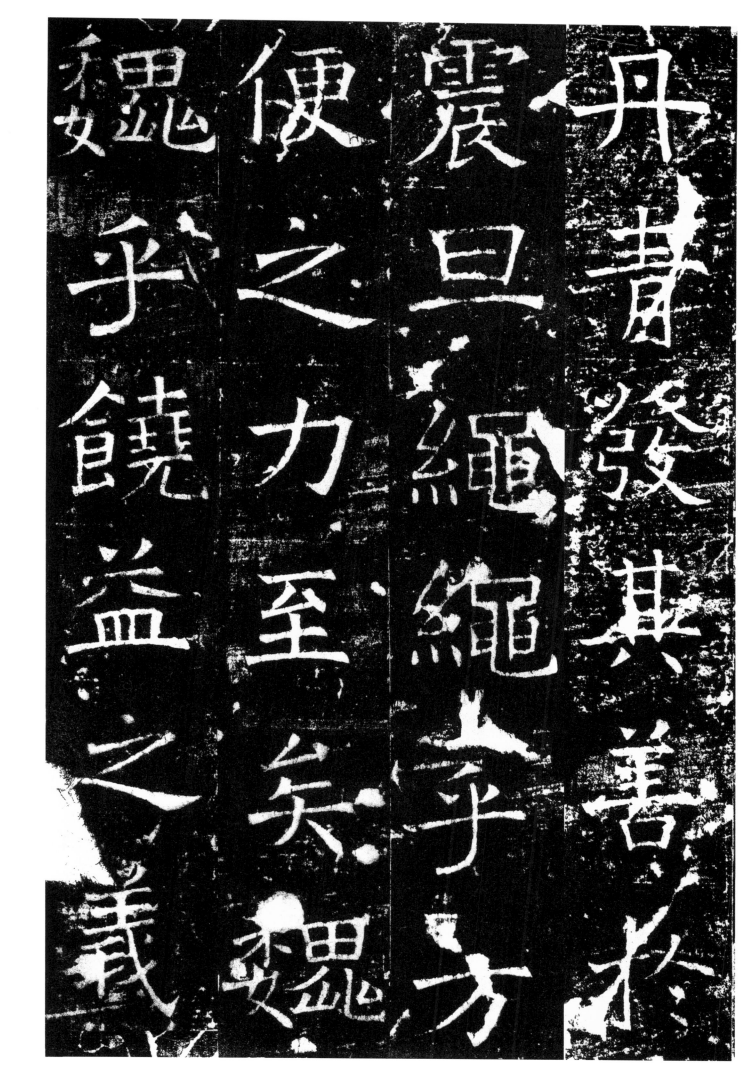

大矣文
皇后

道高軒
曜德配

坤儀洲
聖表於

無壃柔
明極於

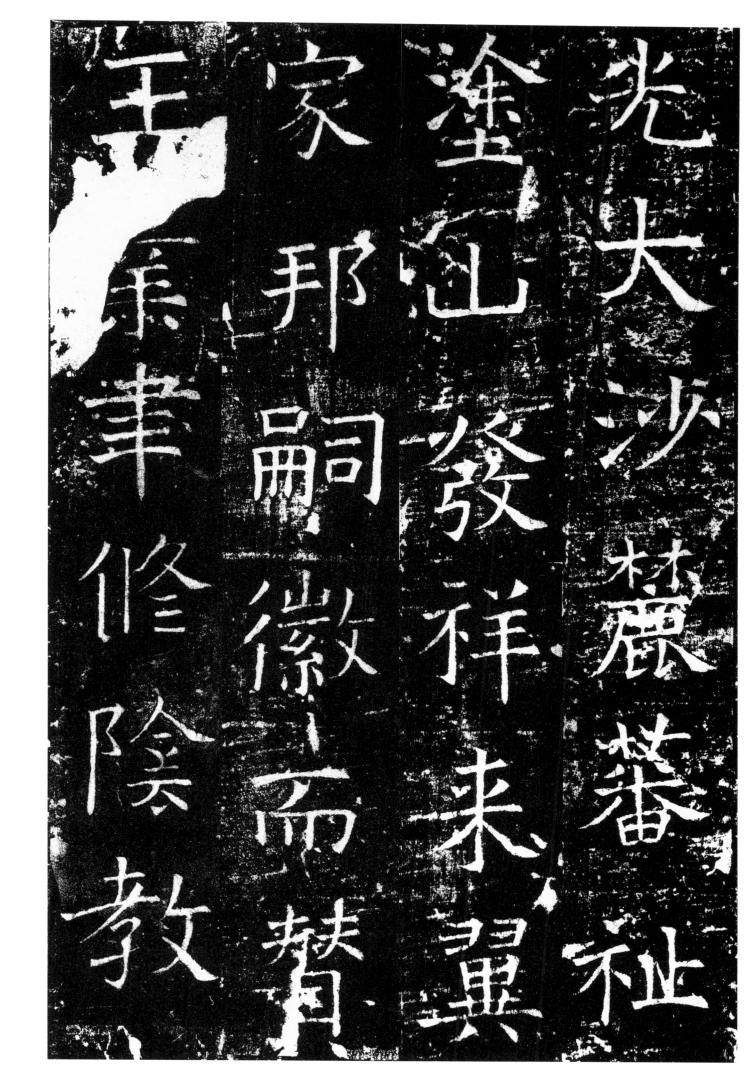

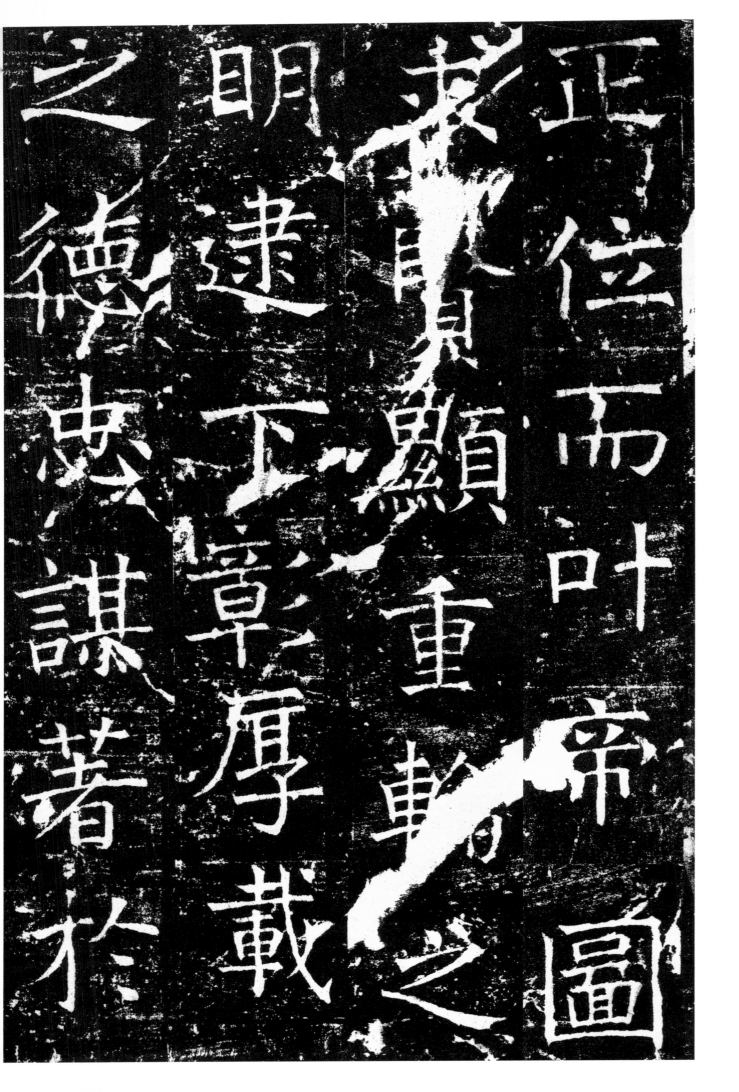

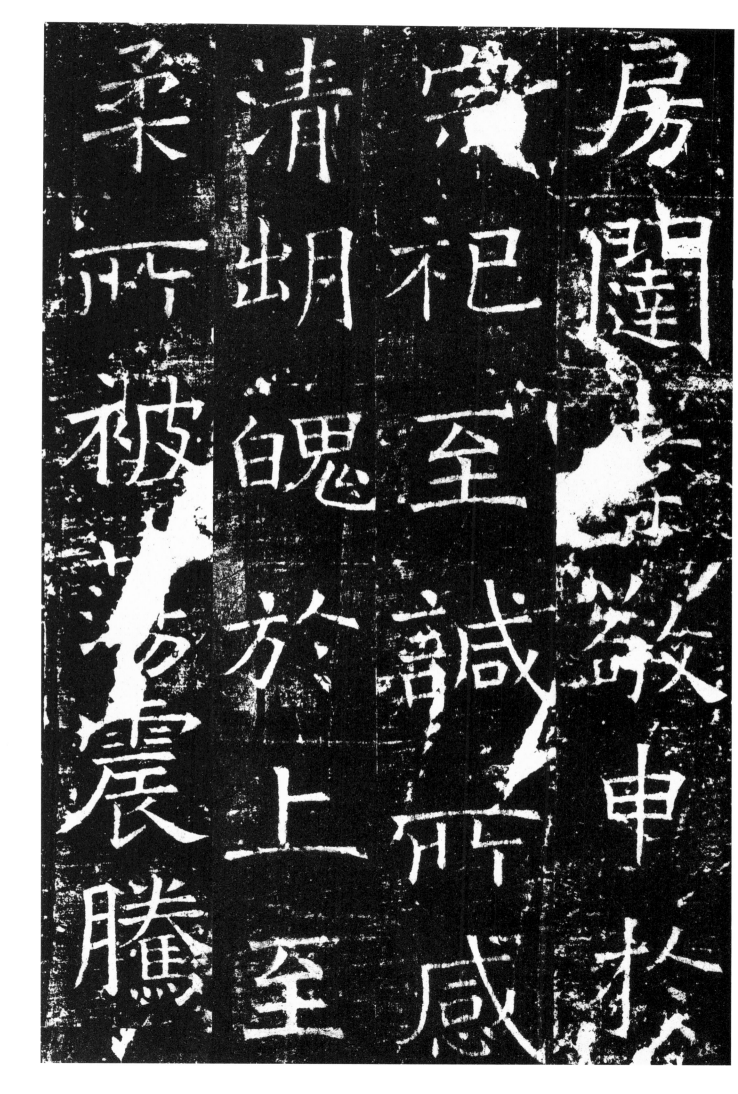

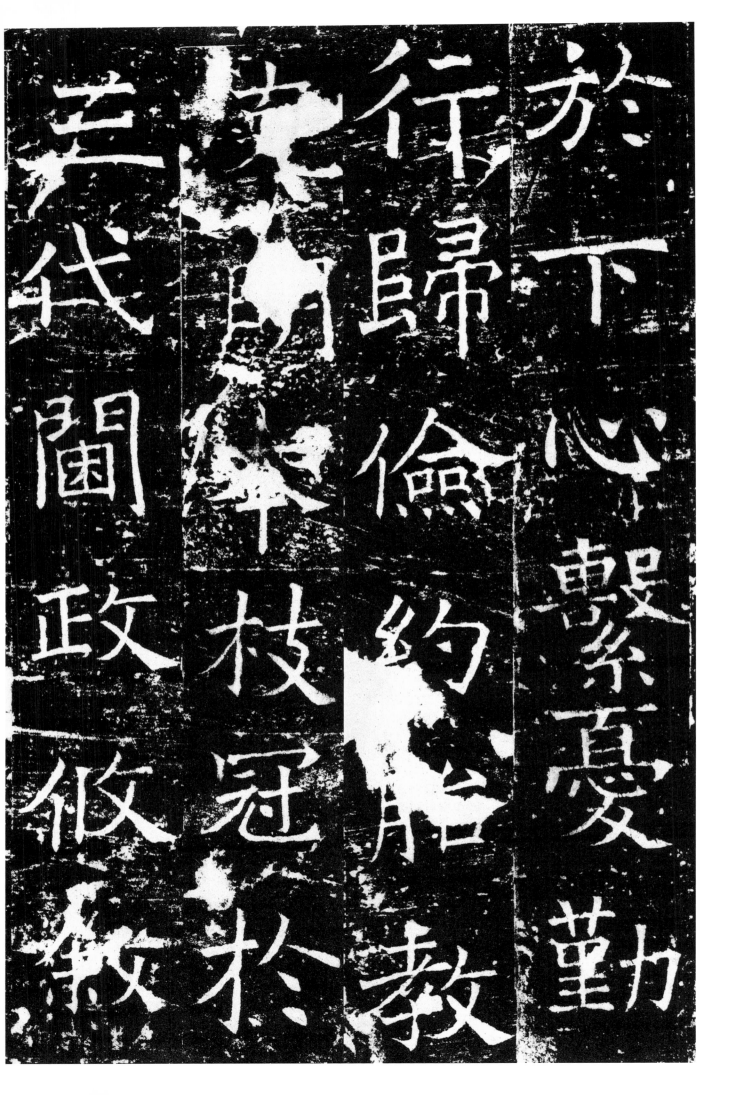

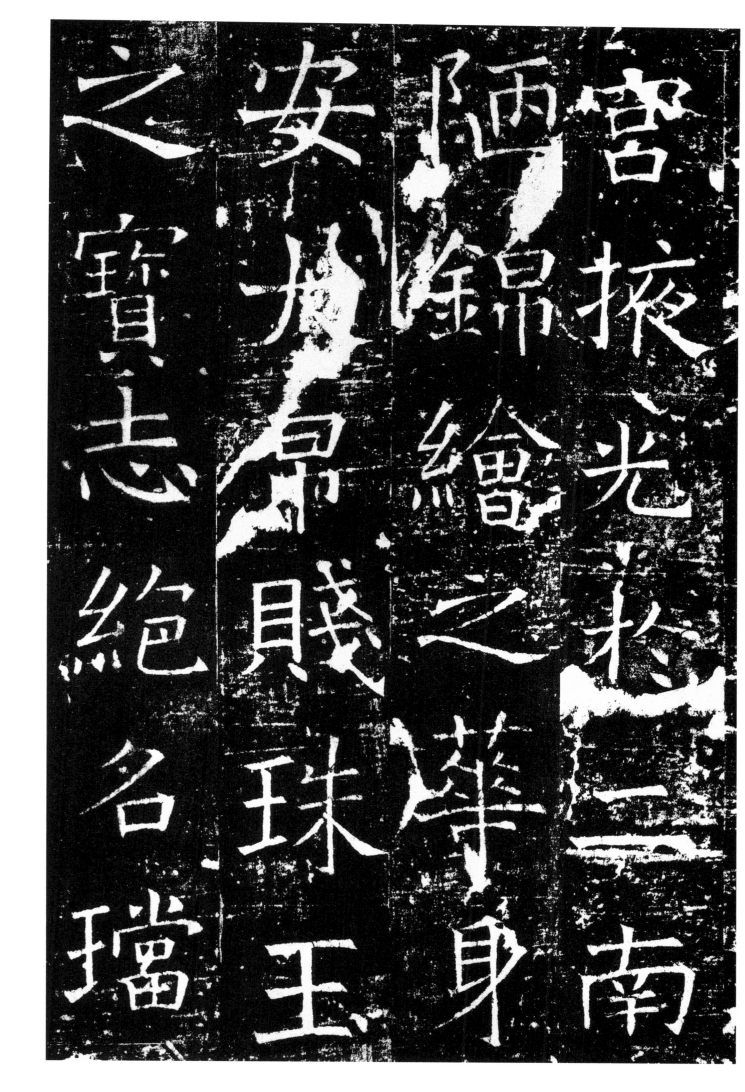

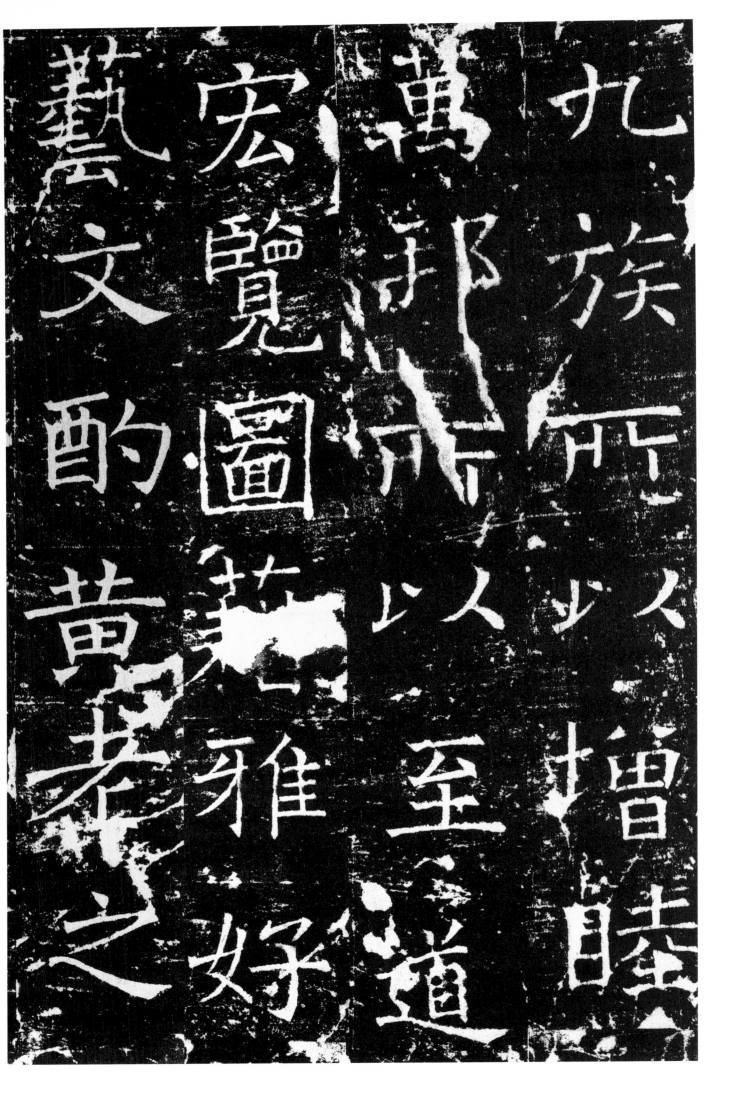

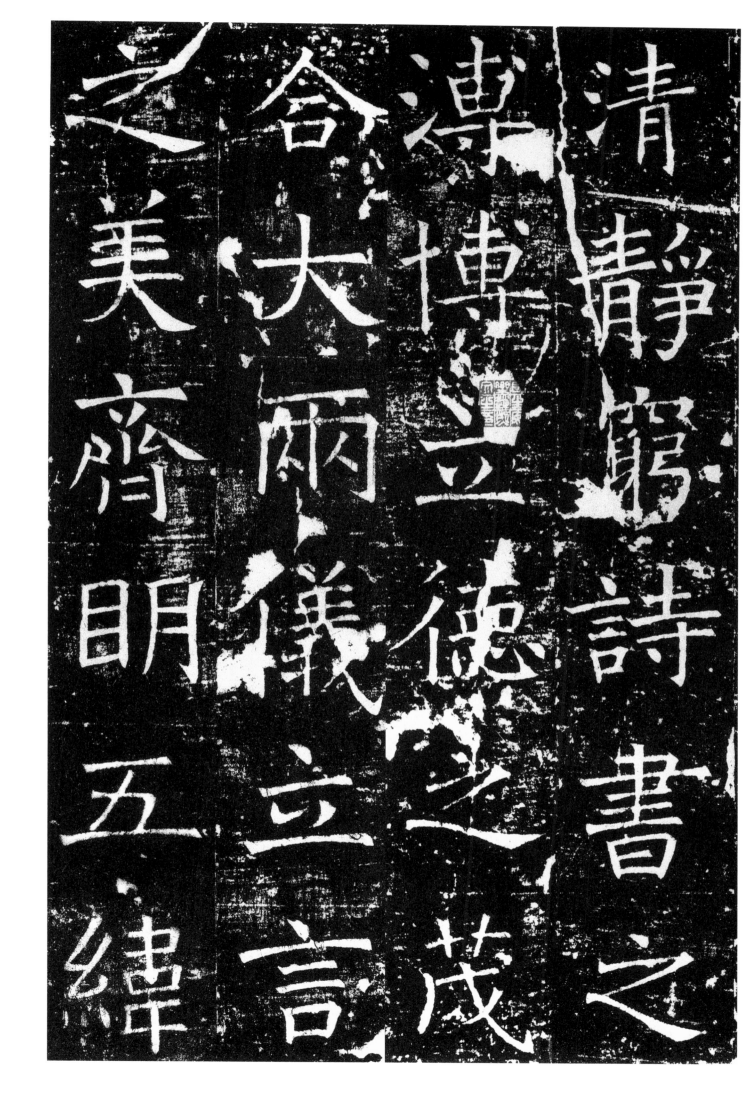

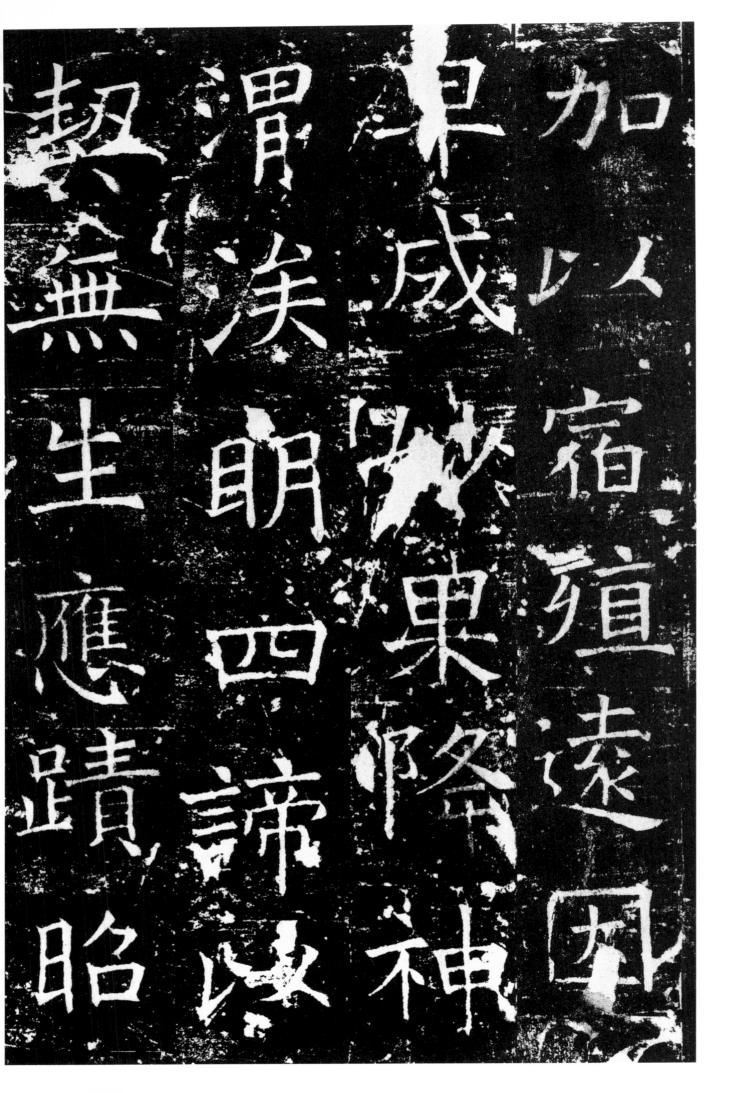

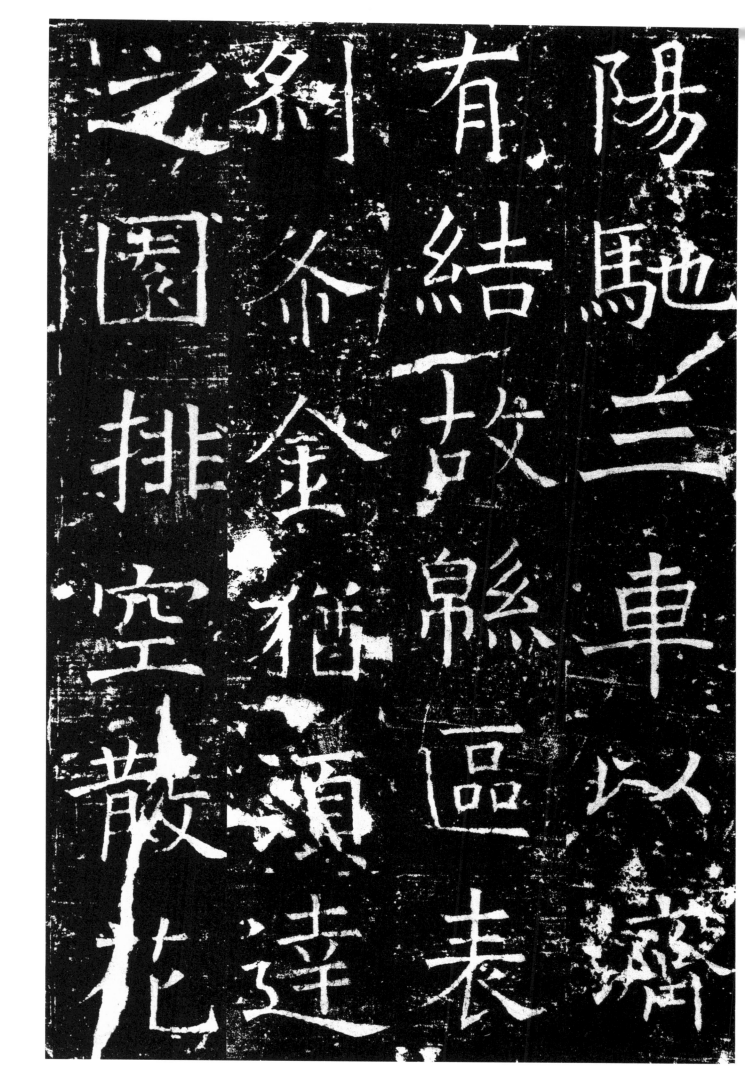

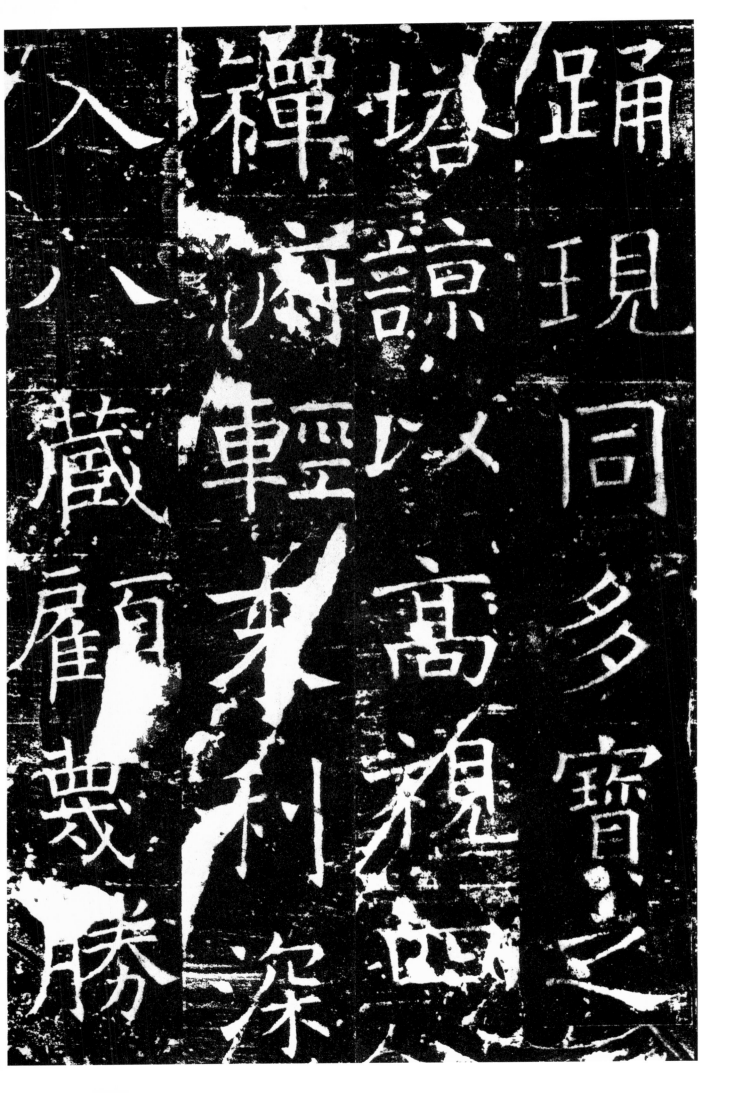

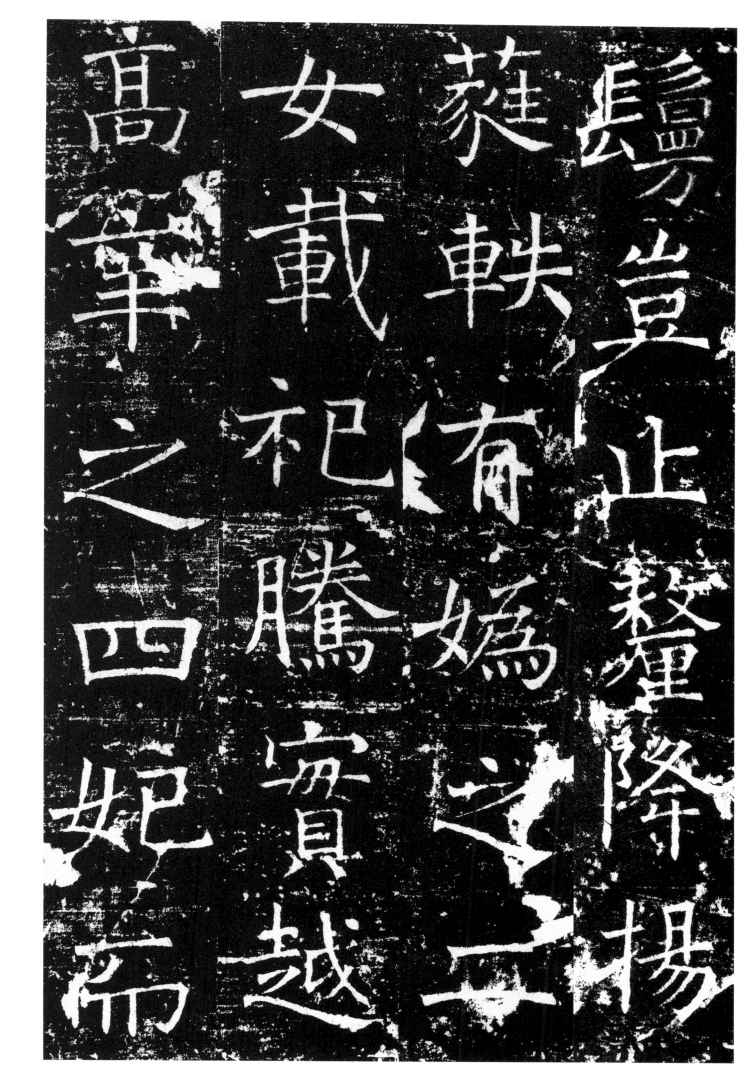

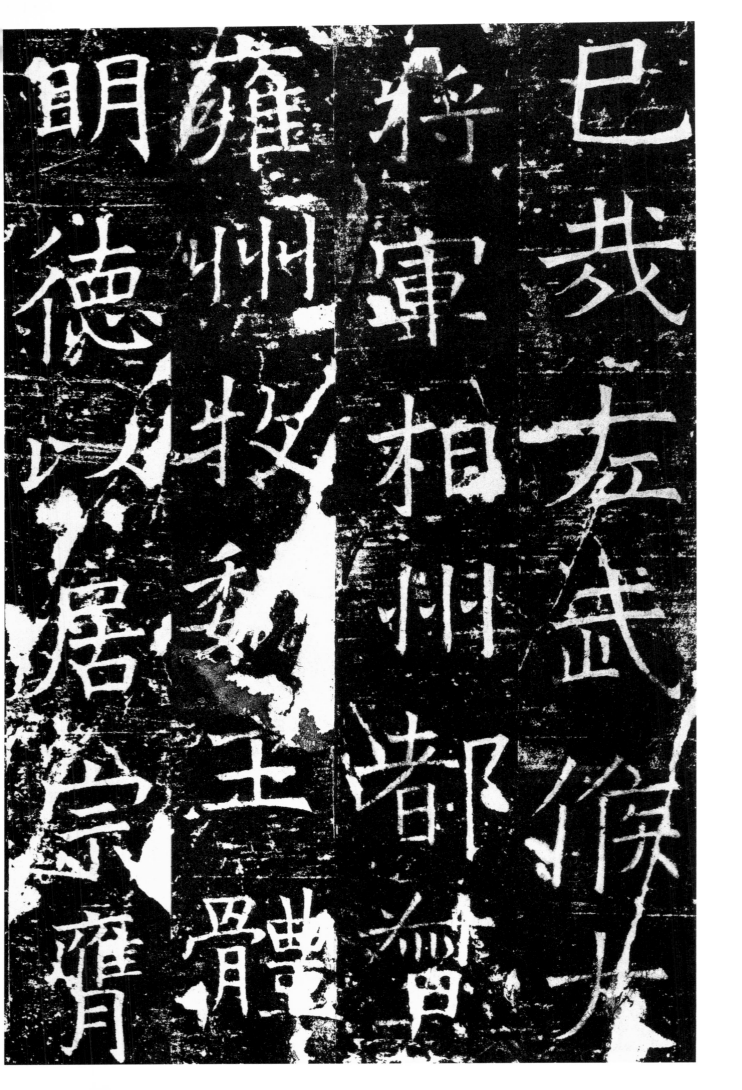

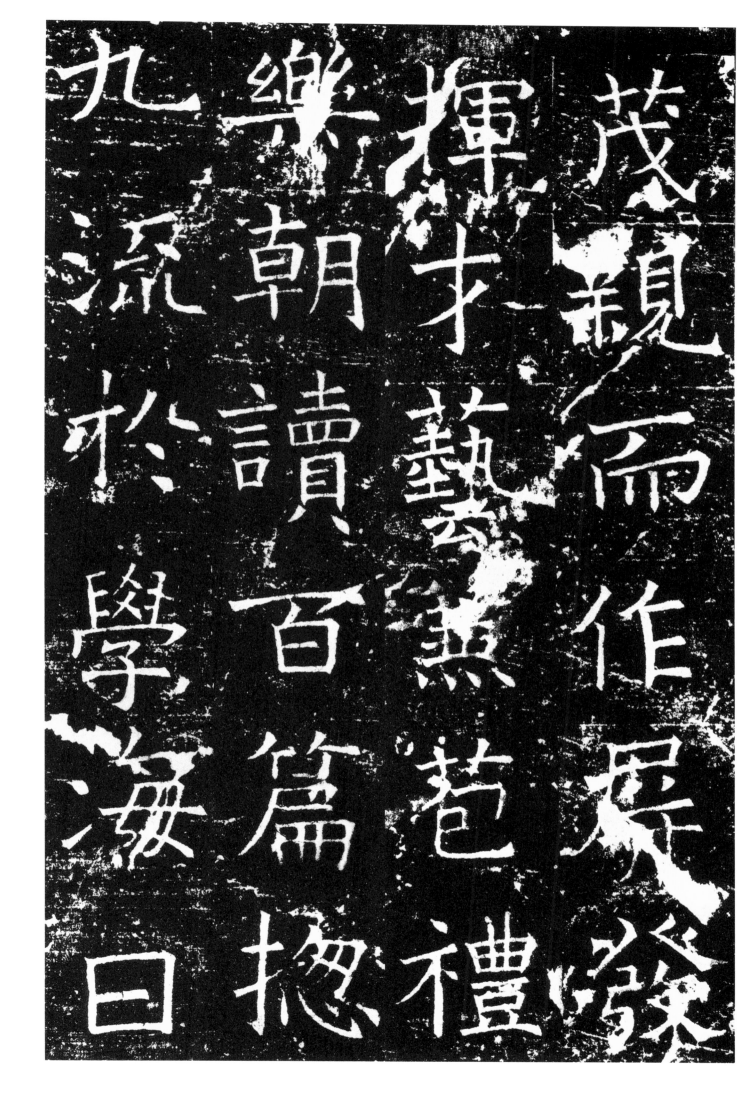

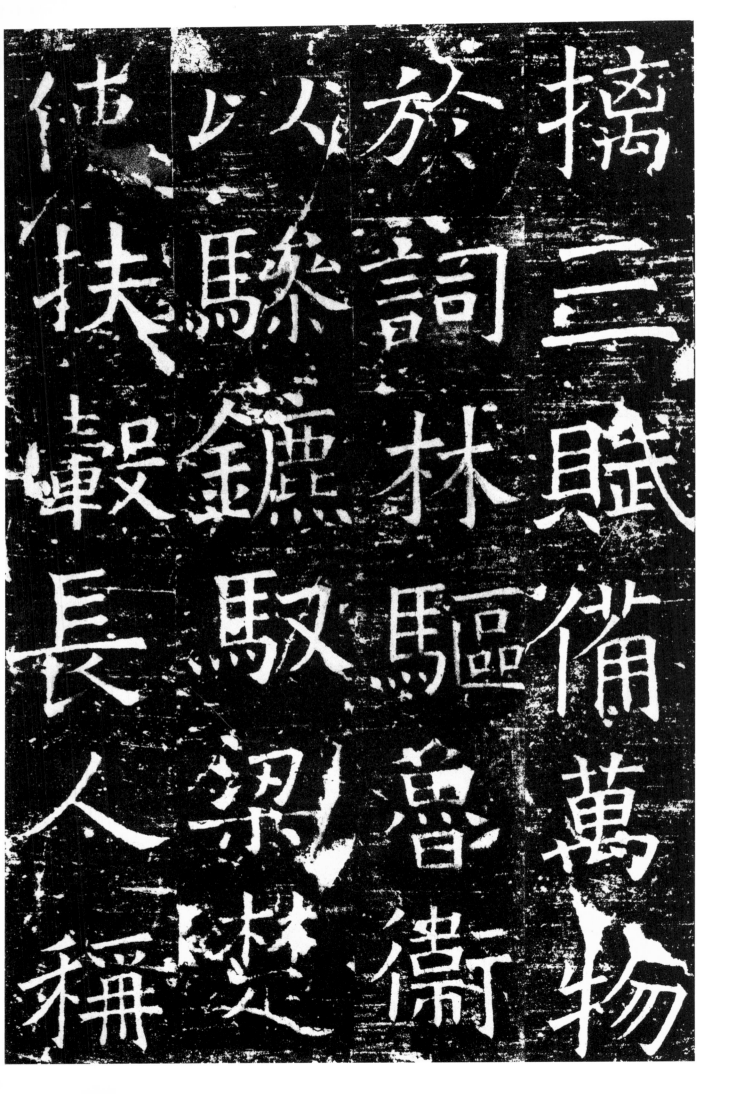

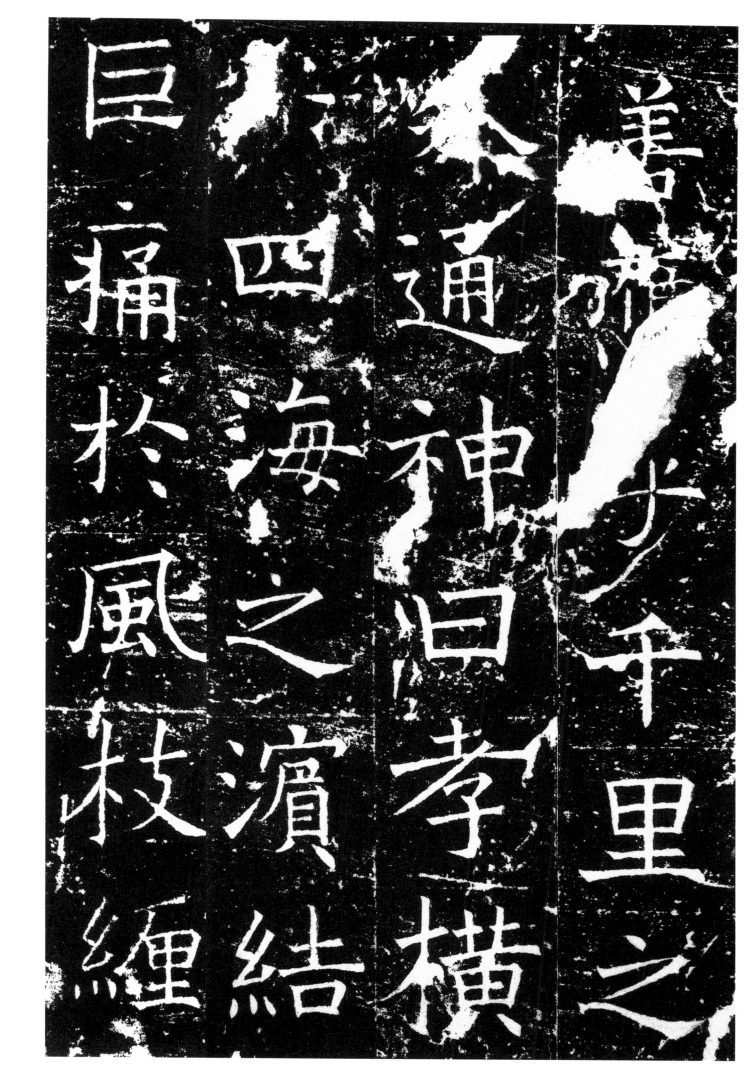

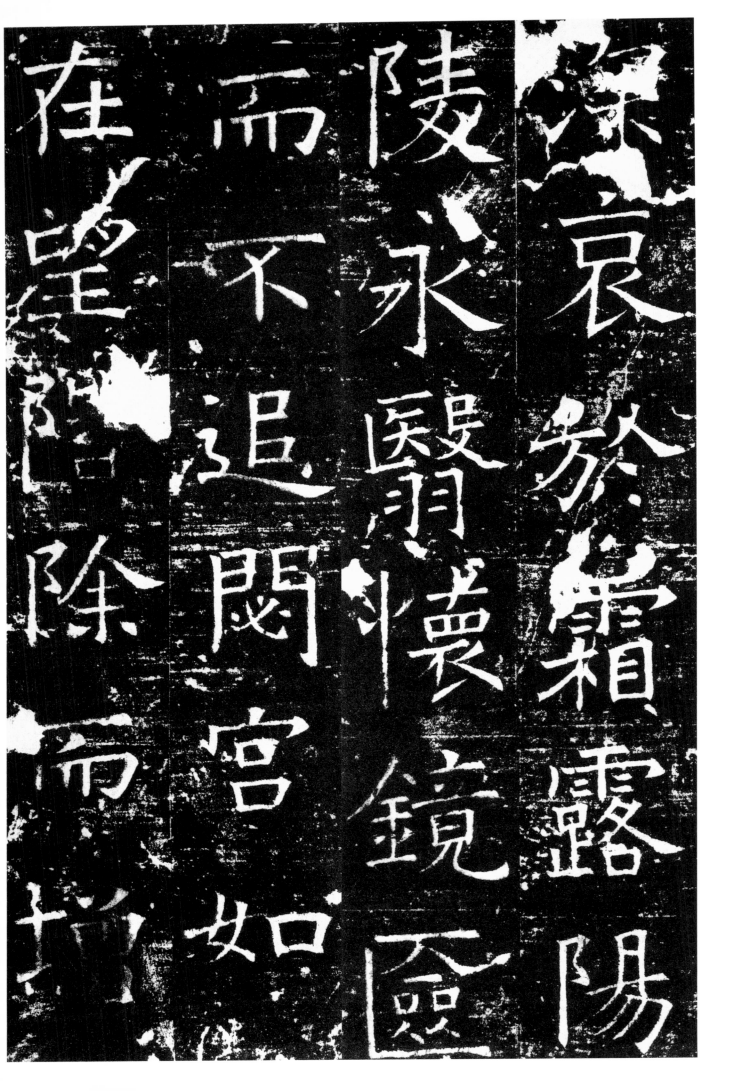

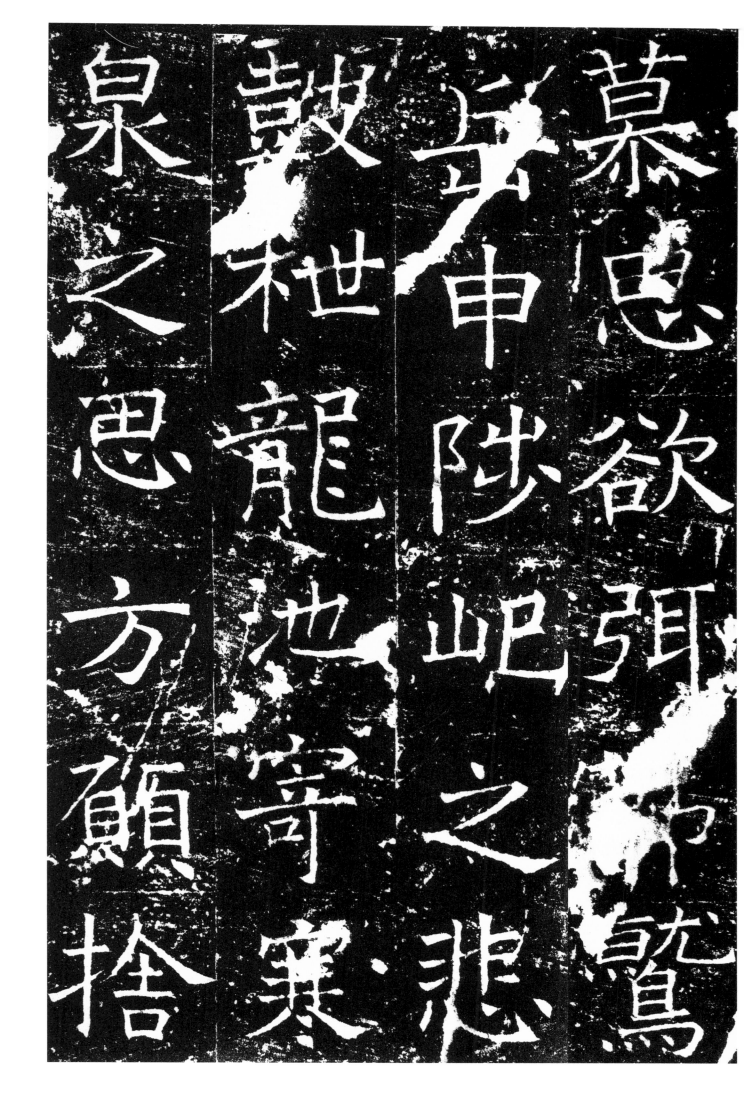

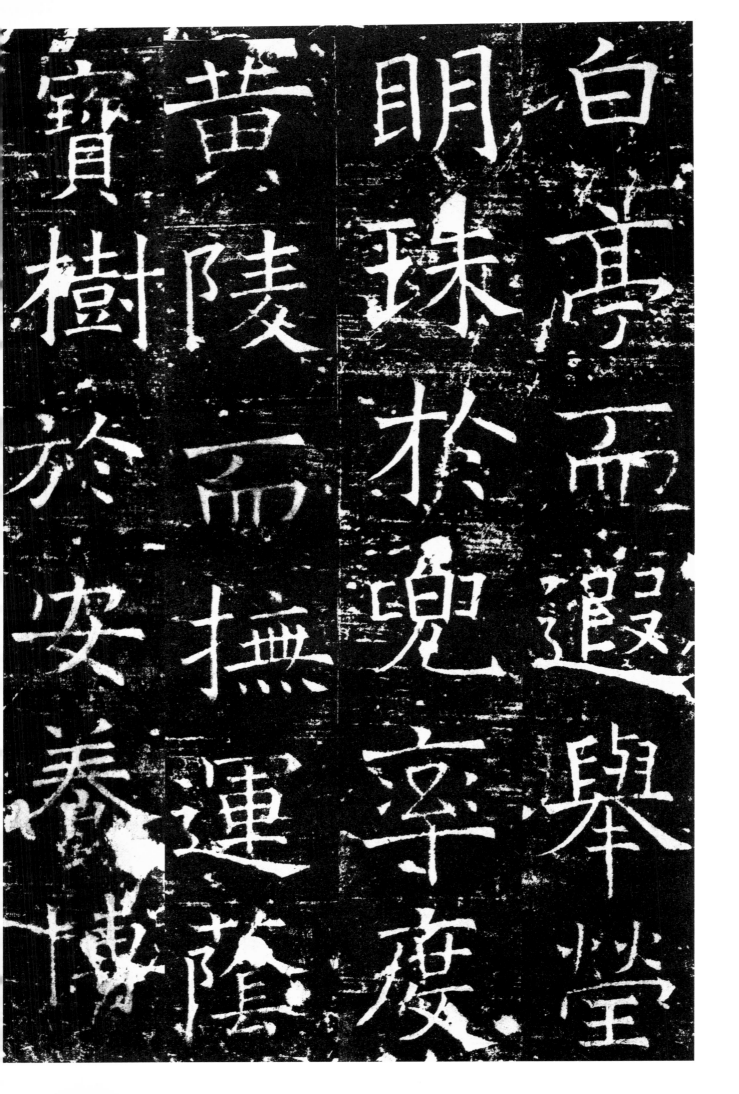

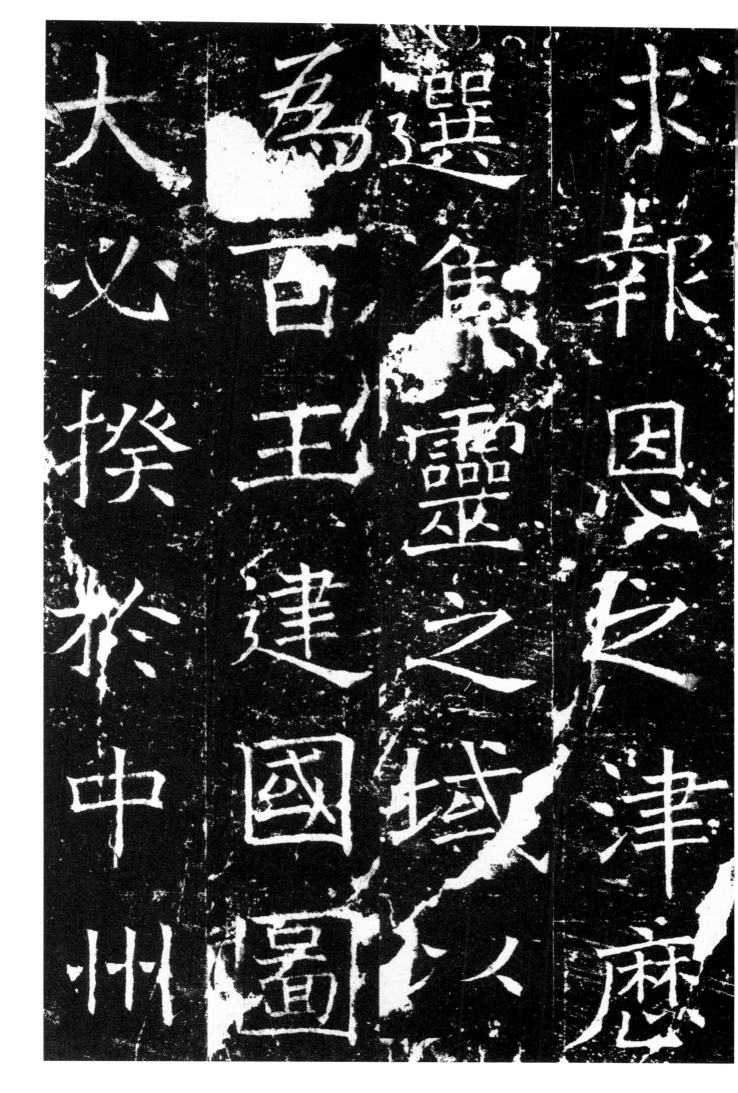

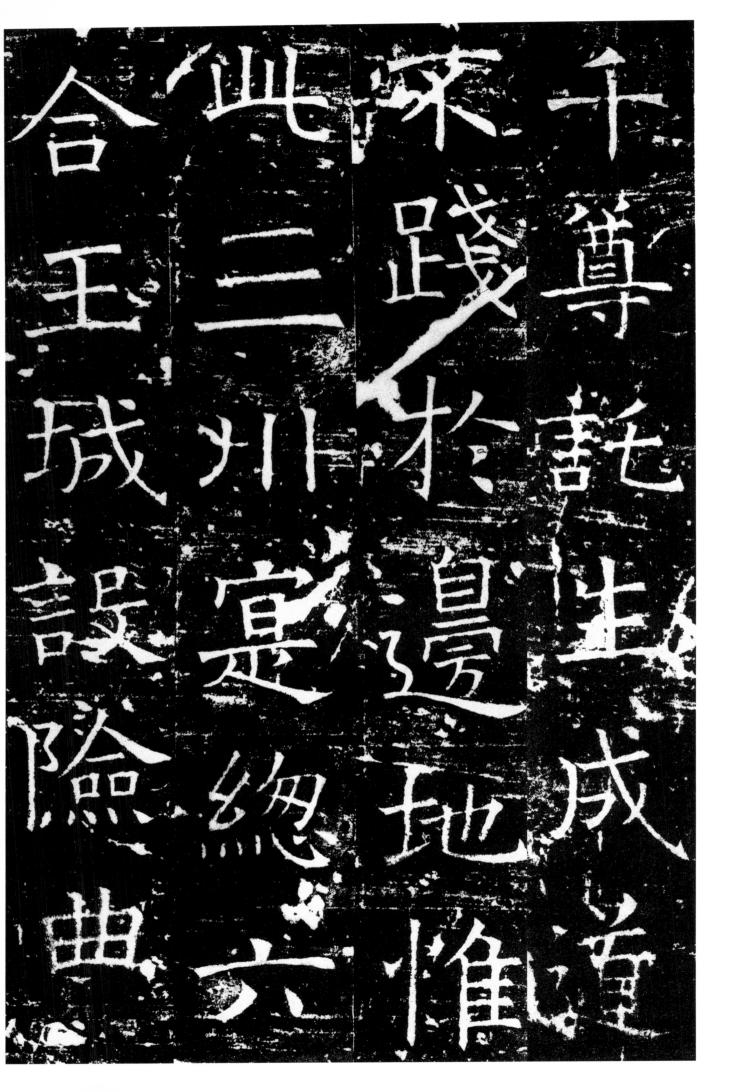

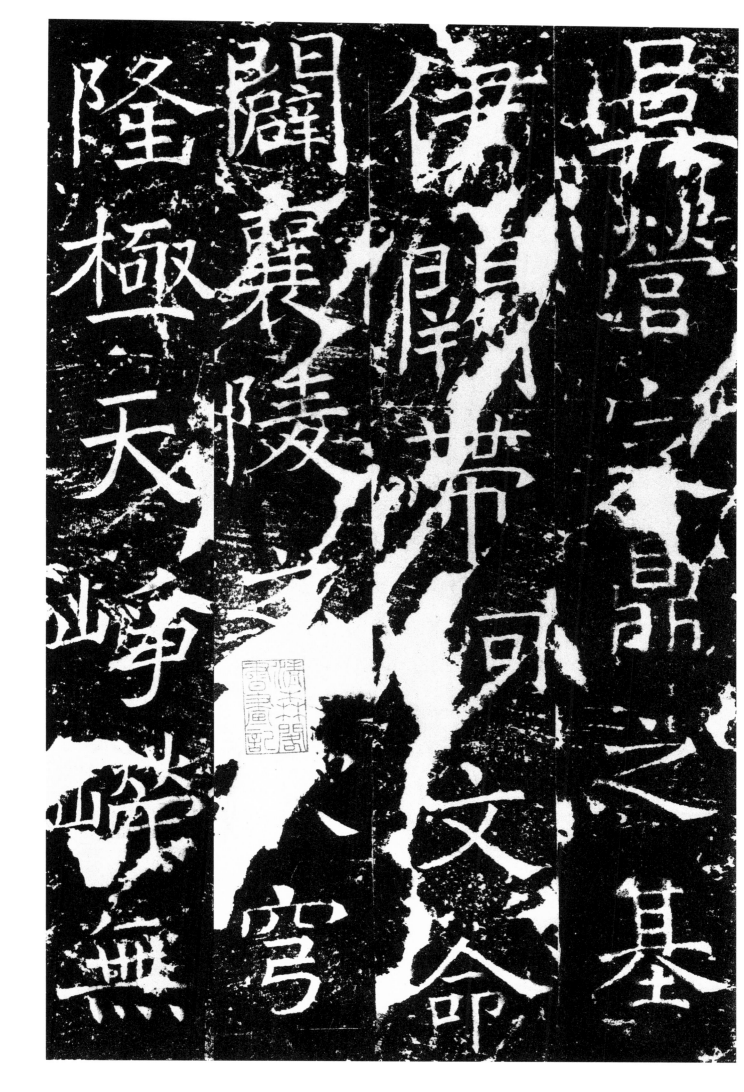

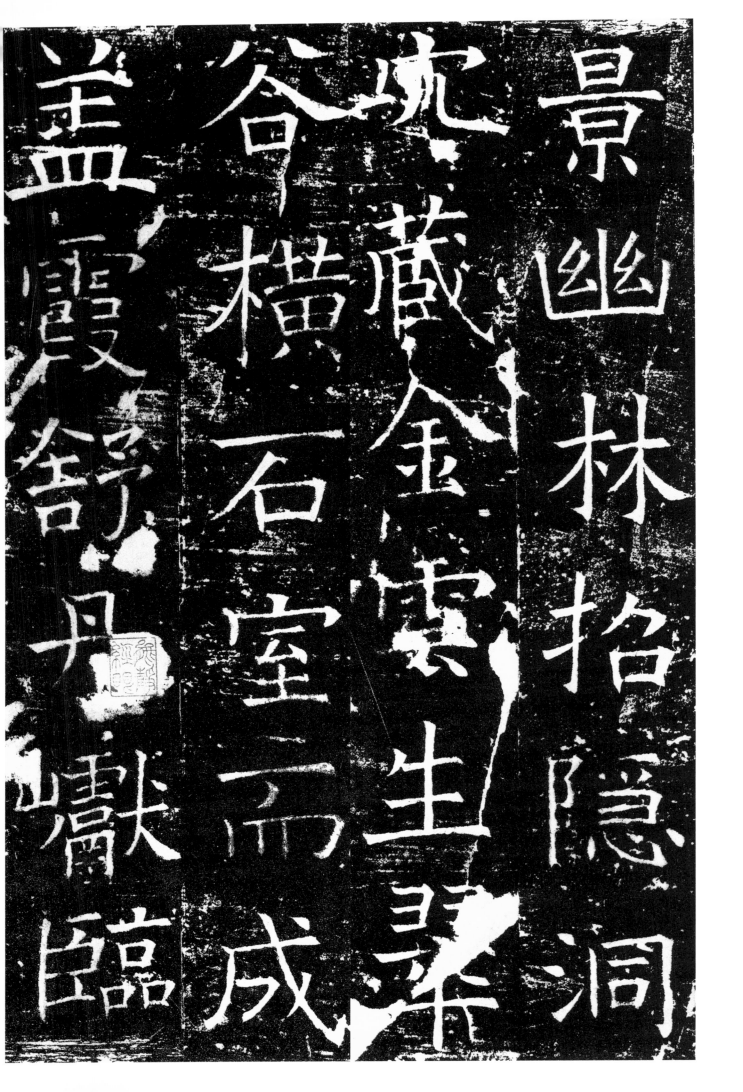

景幽林招隱洞穴藏金雲生翠谷橫石室而成蓋霞舒丹巘臨

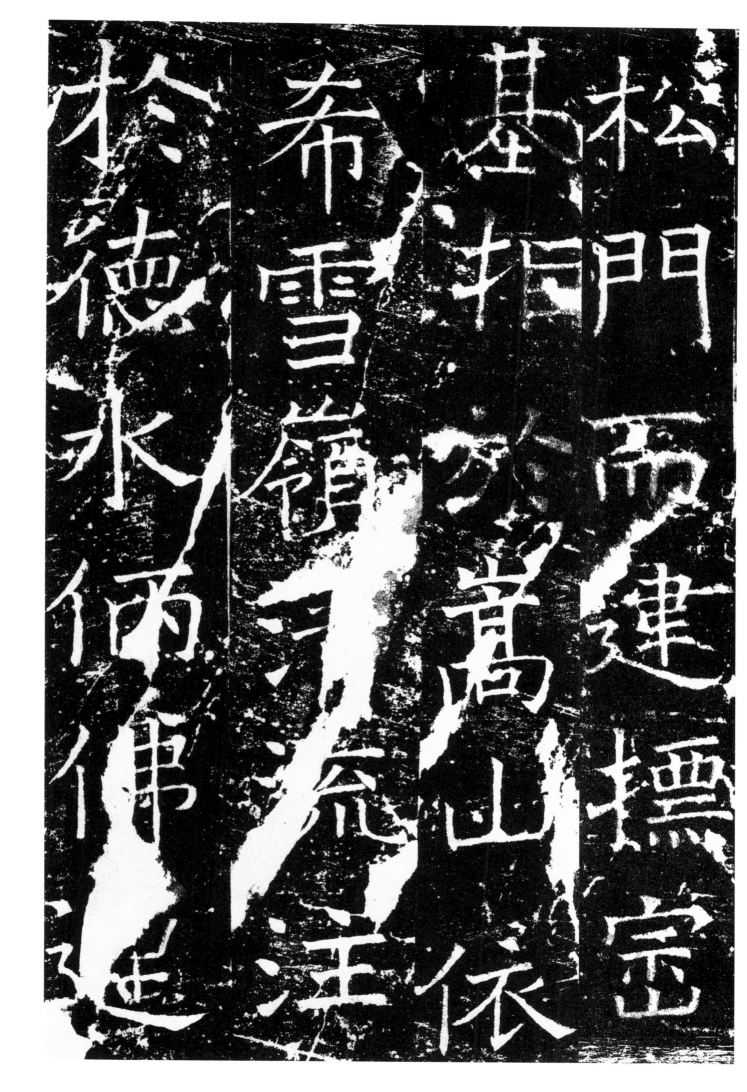

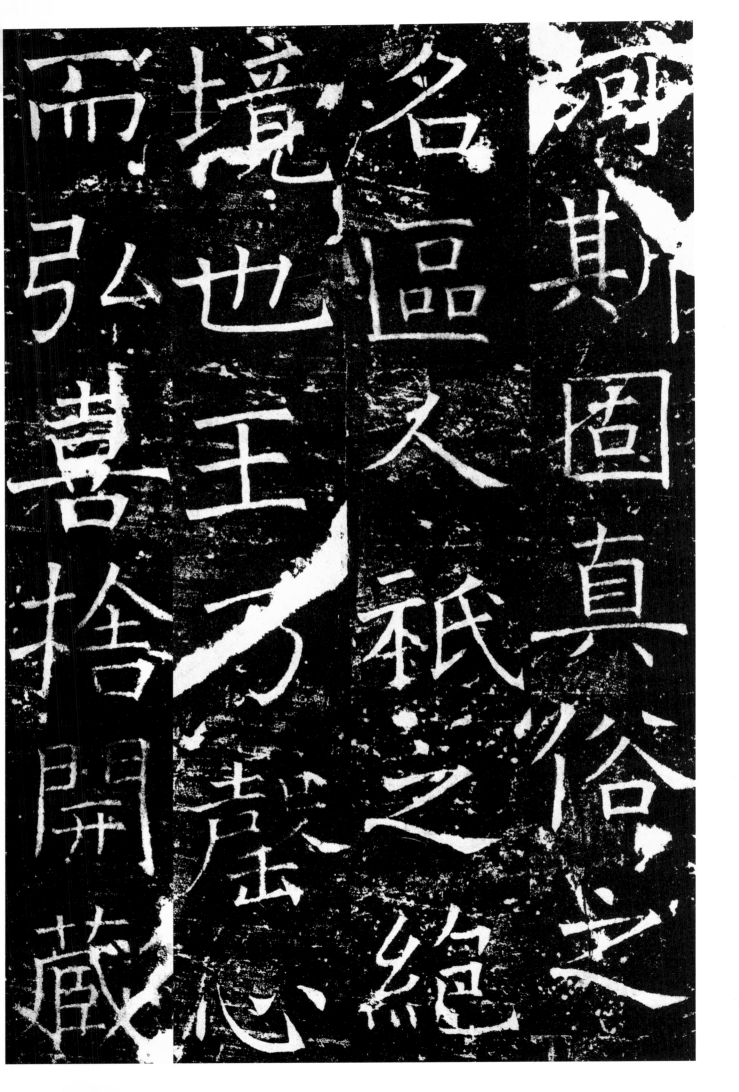

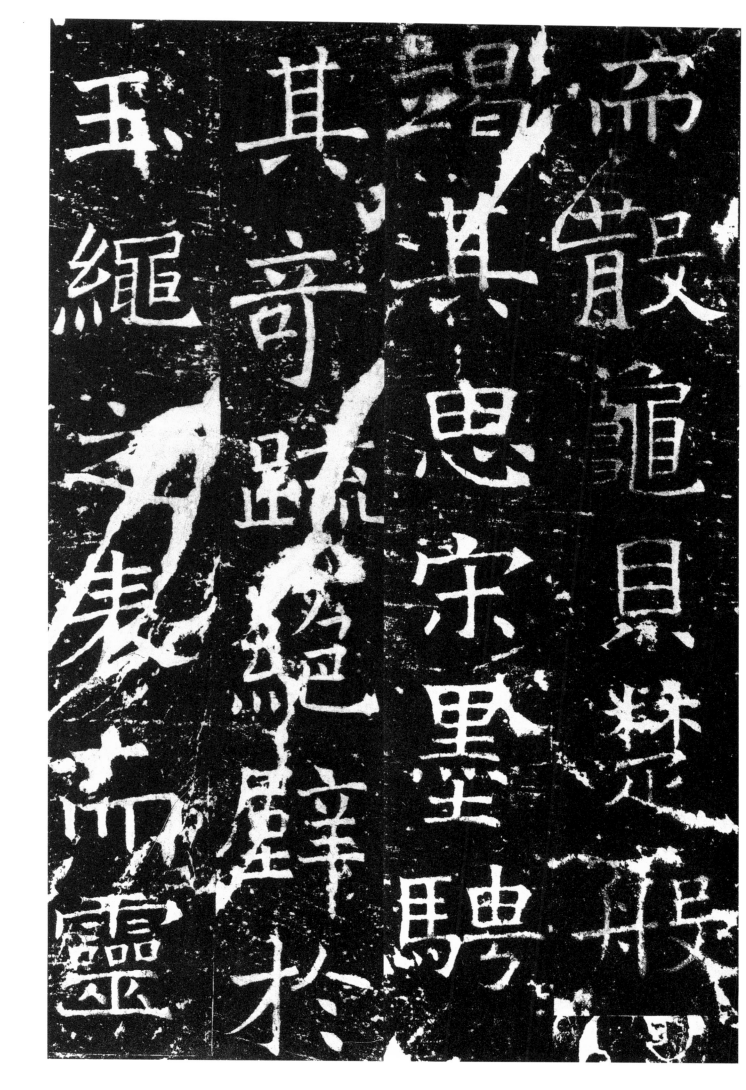

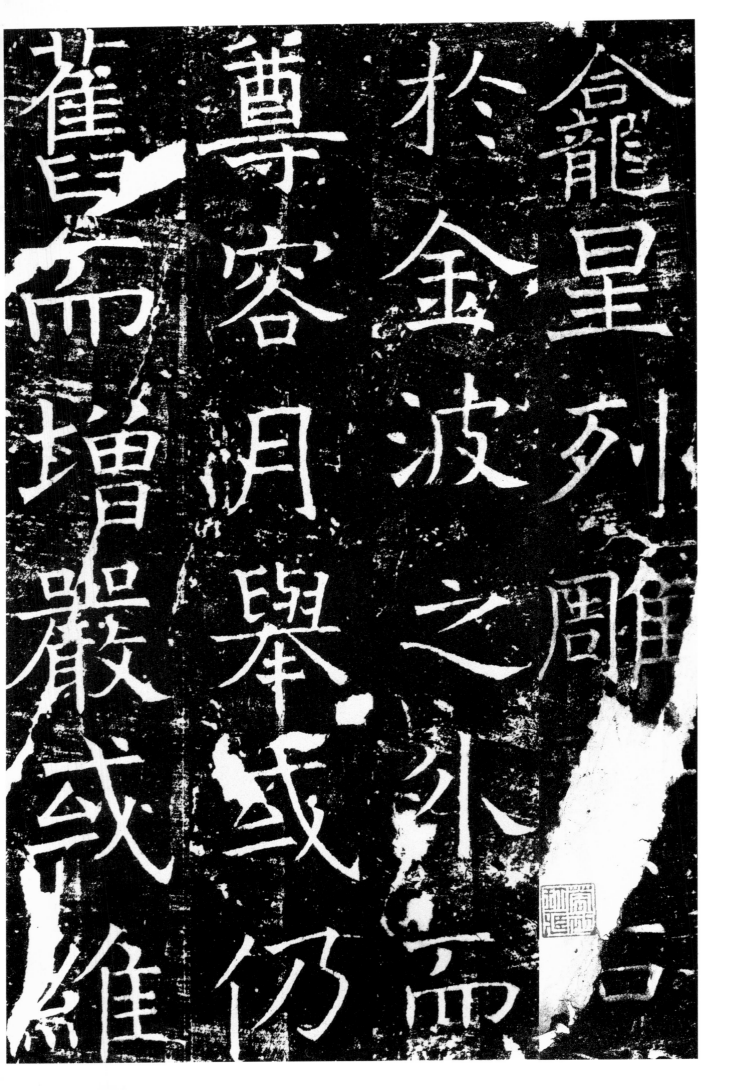

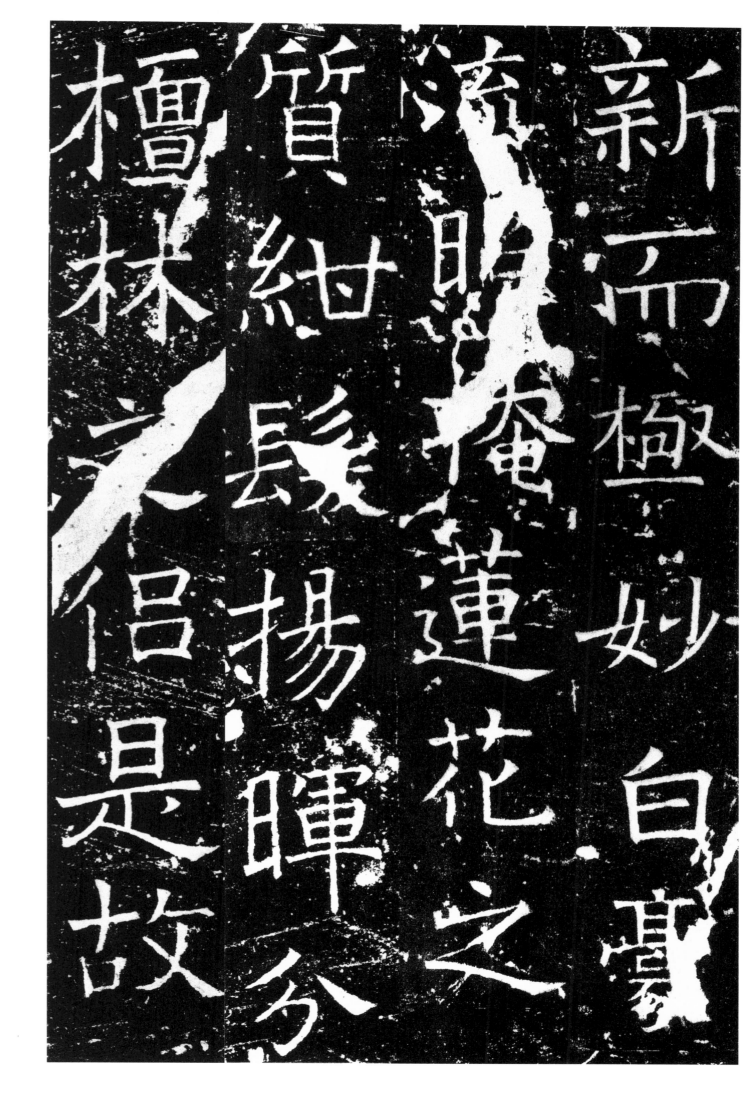

新而極妙白豪

流照掩蓮花之

質紺髮揚暉分

檀林之侶是故

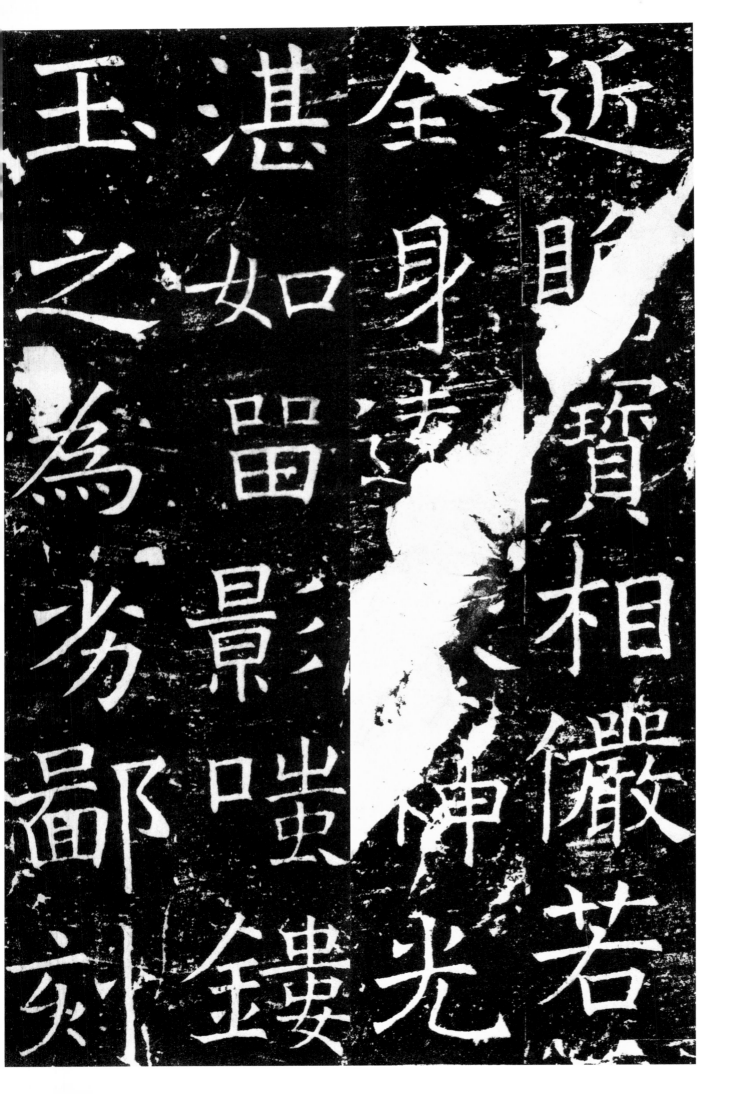

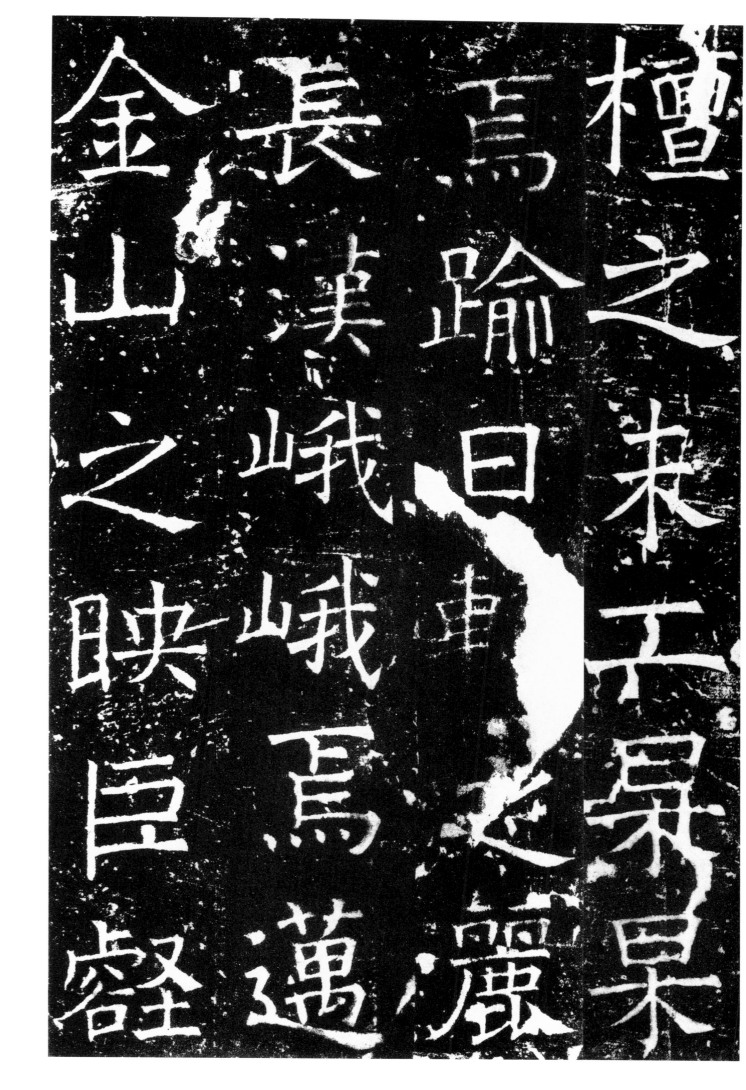

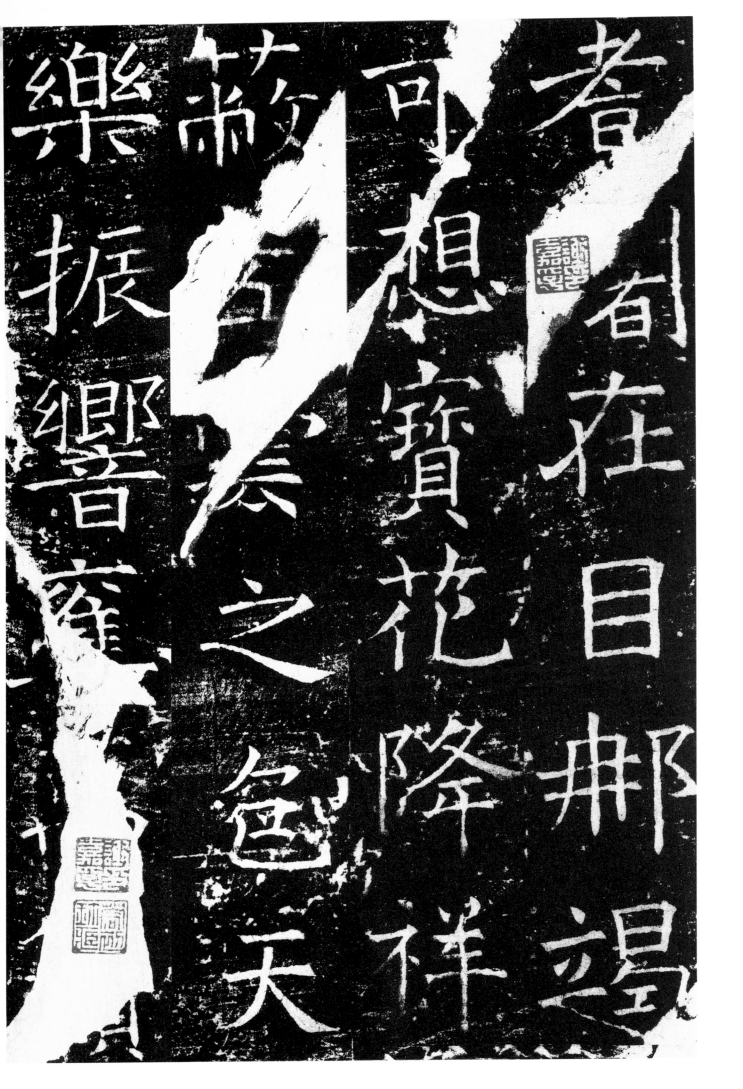

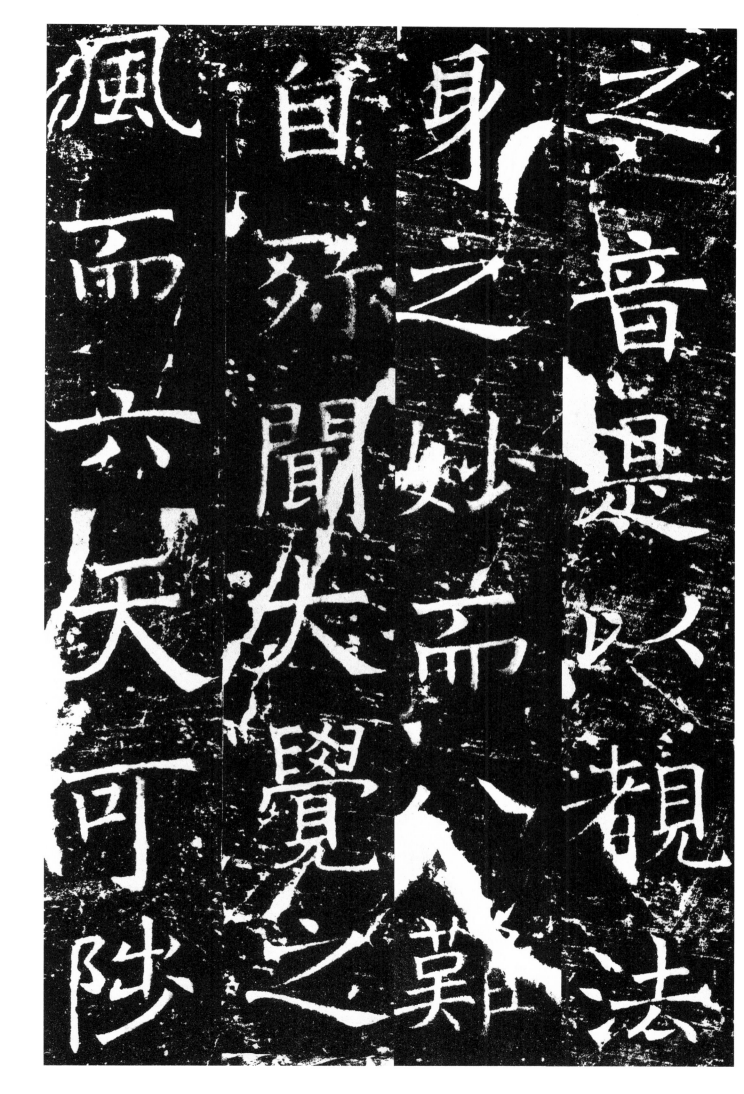

之音是以覩法
　身之妙而八難
　自弥聞大覺之
　風而六天可陟

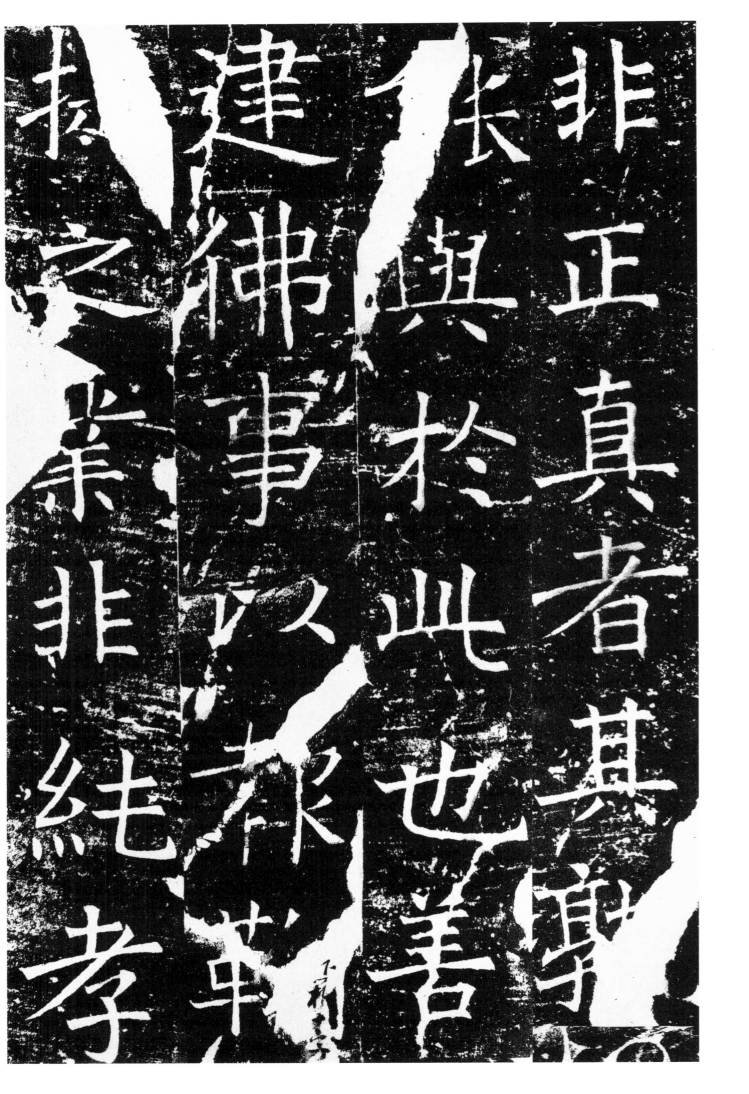

此也昔簡狄生

商既輪廻於名

相公旦胙魯亦

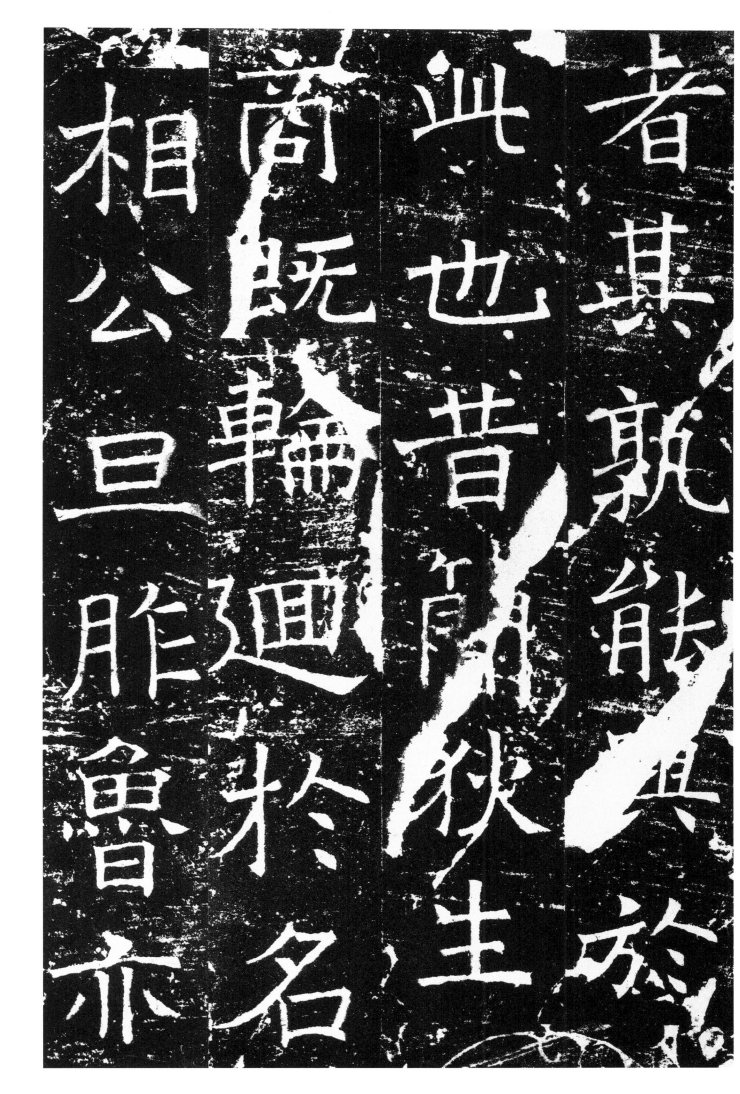

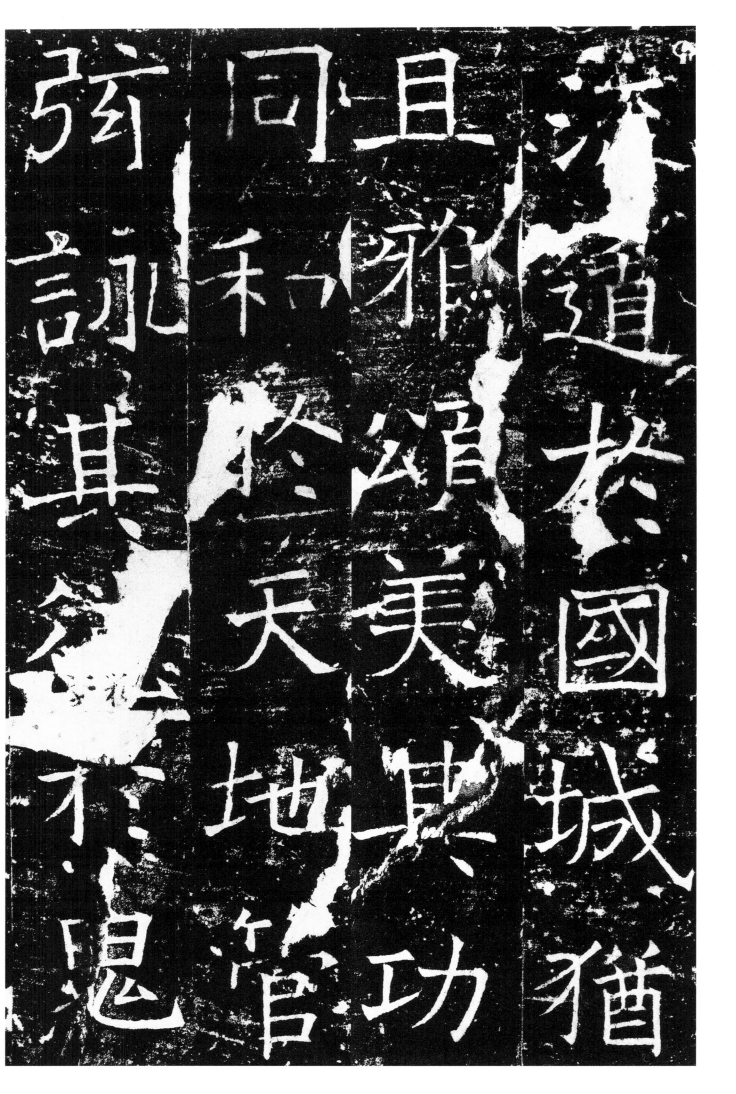

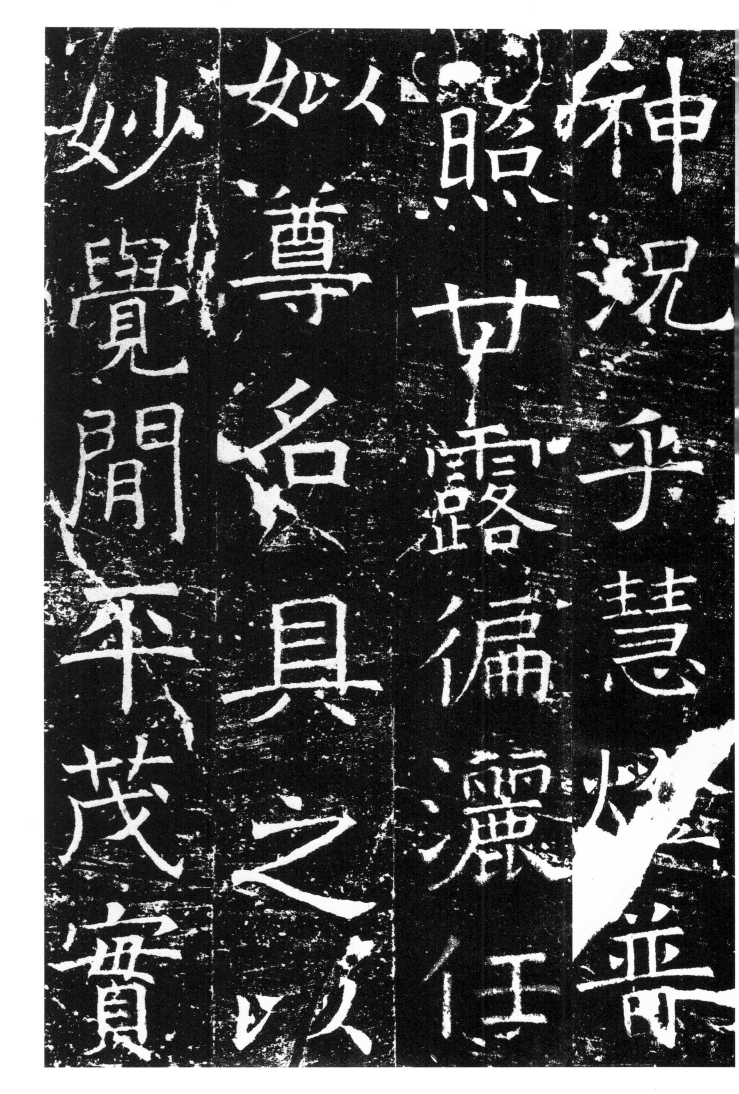

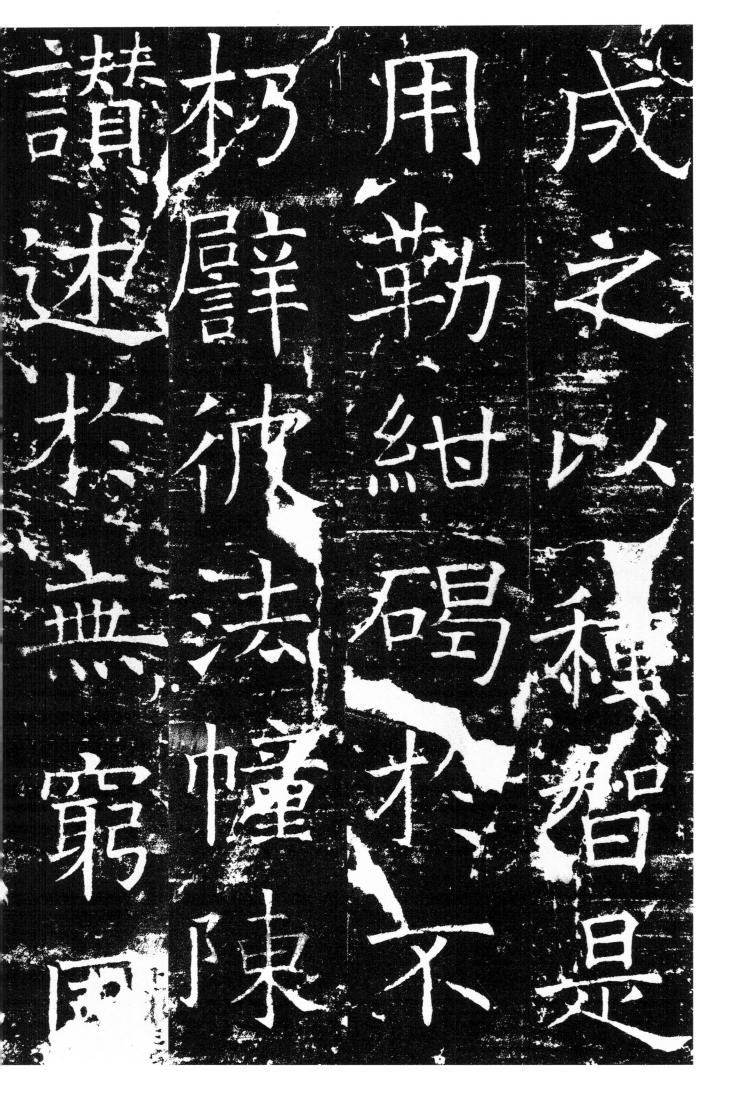

成之以種智是
用勒紺碣於不
朽譬彼法幢陳
讚述於無窮同

58

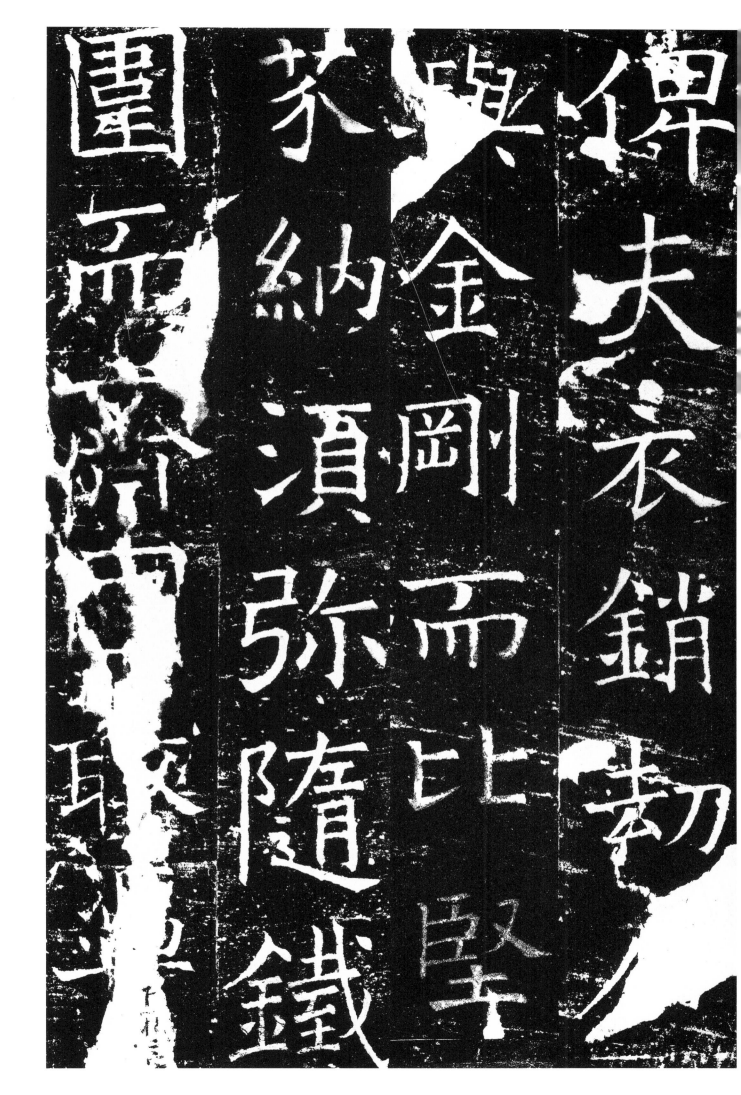

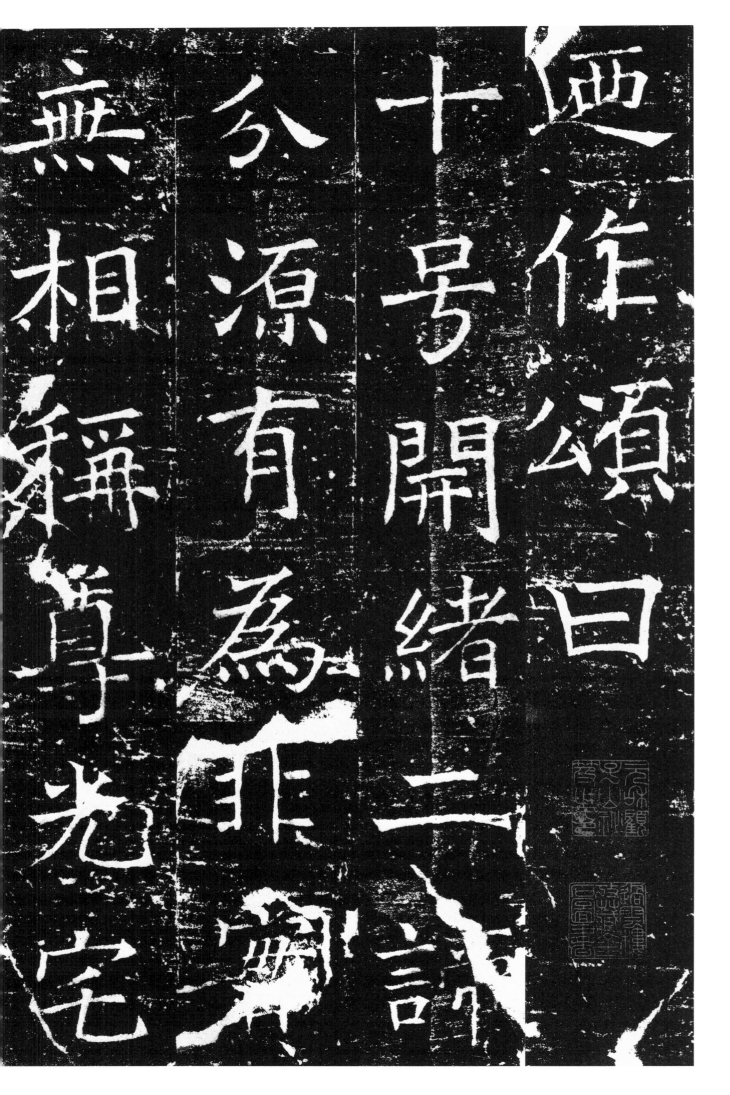

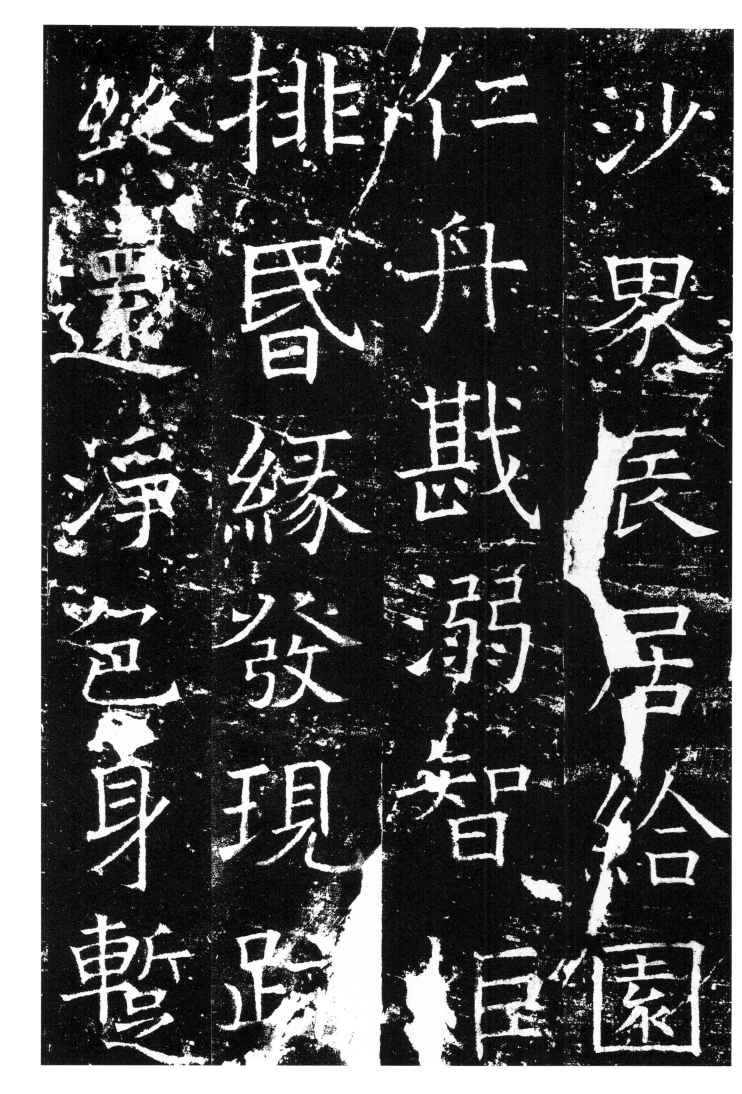

沙界長居給園
仁舟戡溺智炬
排昏緣發現跡
終還淨色身麑

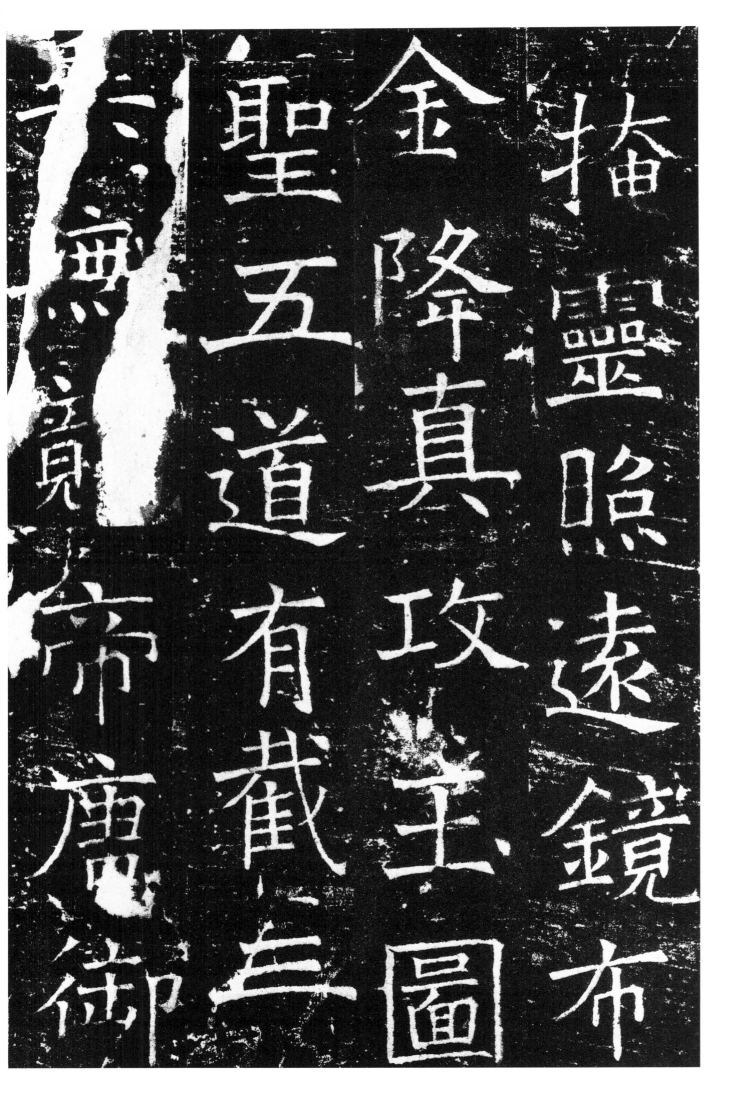

掩靈照遠鏡布　金降真攻玉圖　聖五道有截三　乘無競帝唐御

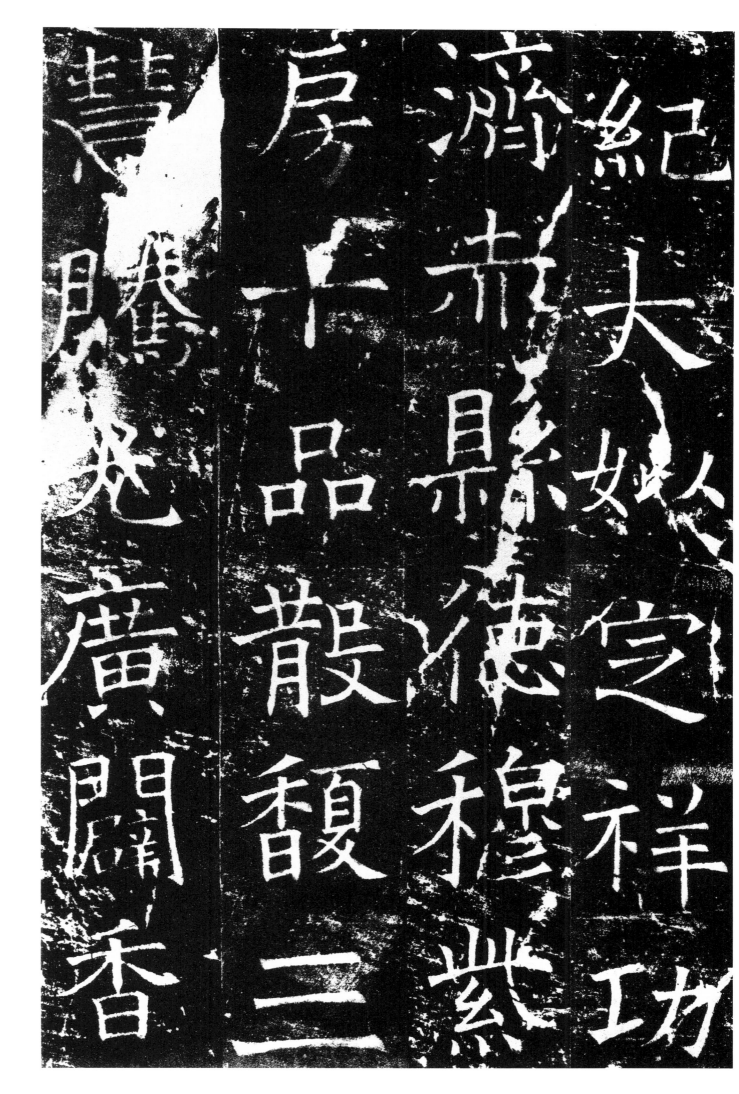

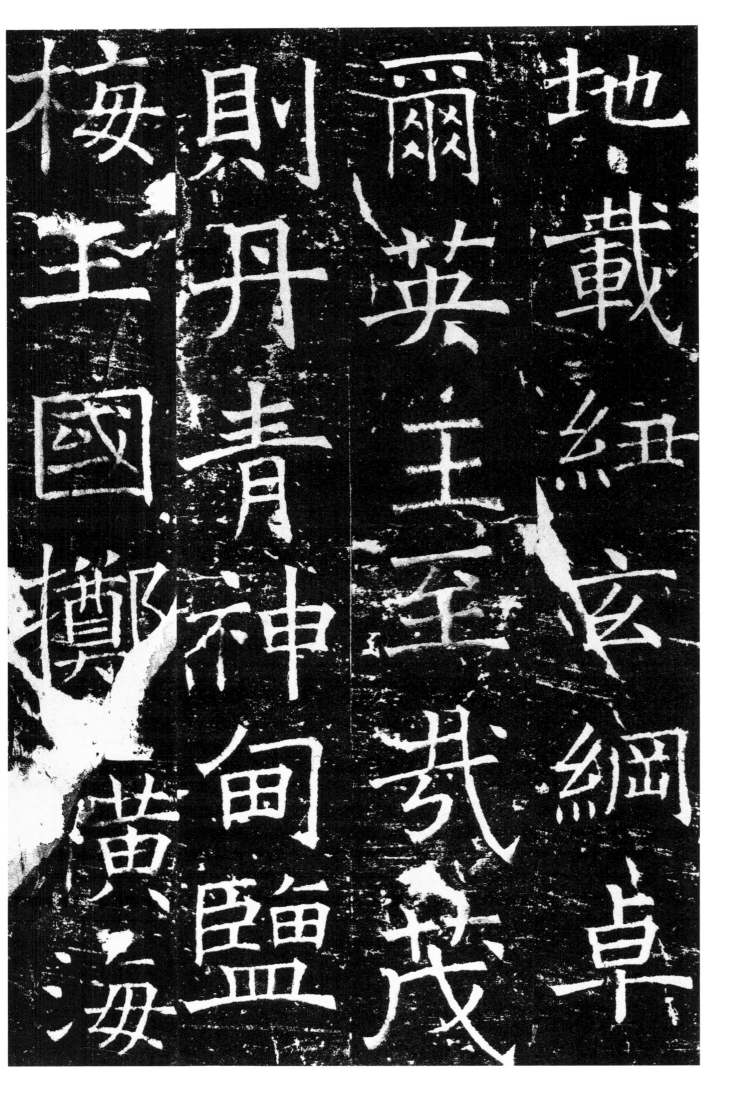

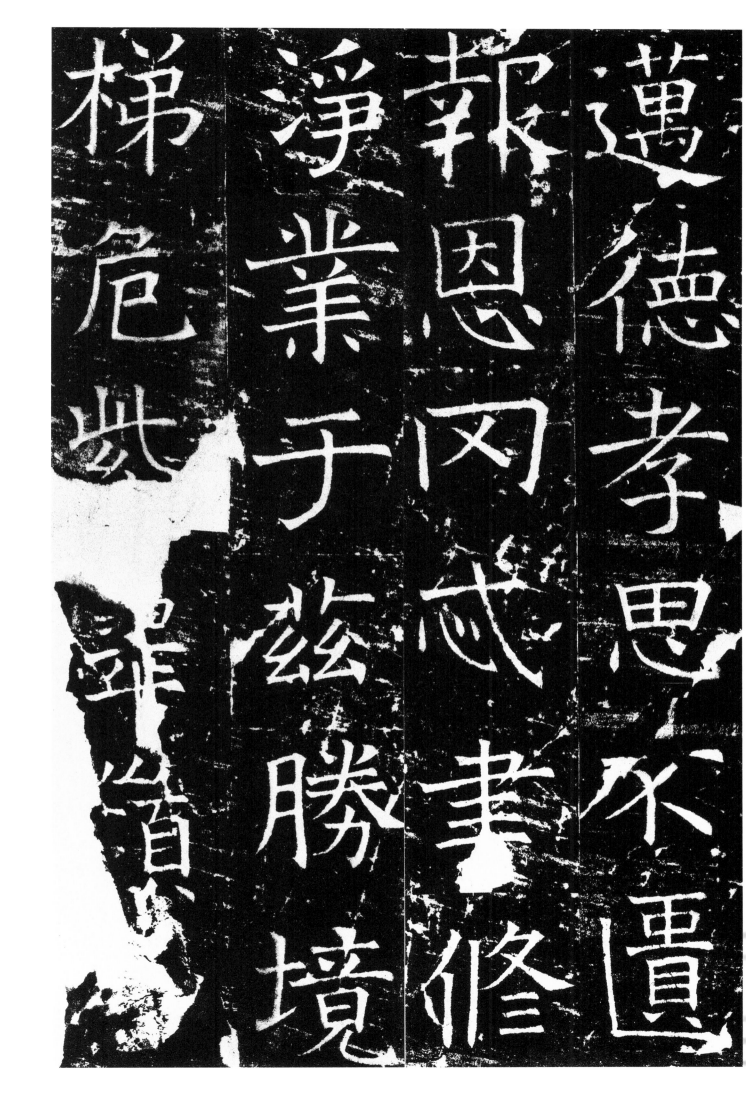

邁德孝思不匱

報恩冈忔聿修

淨業于茲勝境

梯危嶽

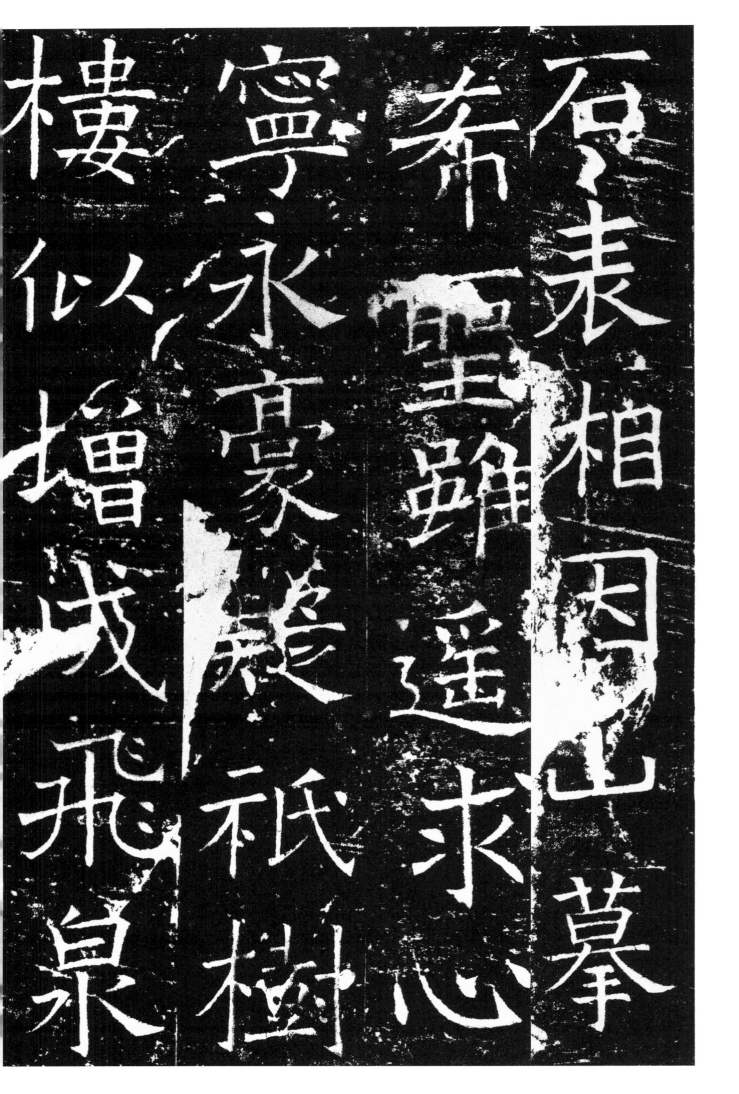

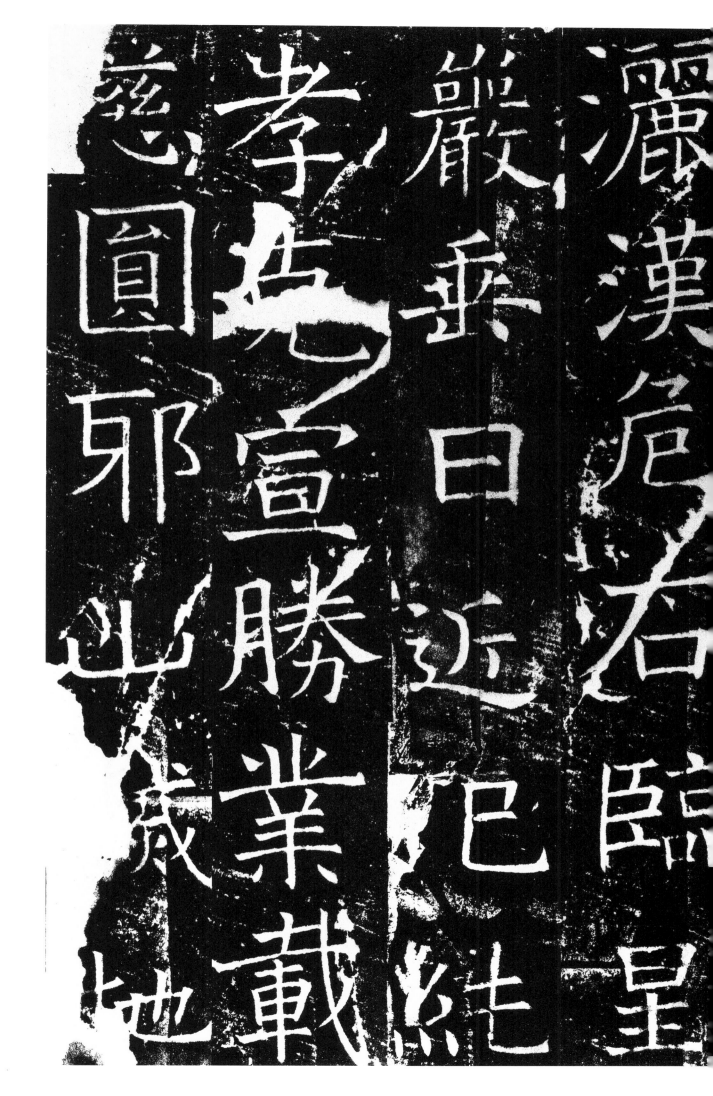

灑漢危石臨星

巖垂日近巳純

孝克宣勝業載

慈圓邪山滅地

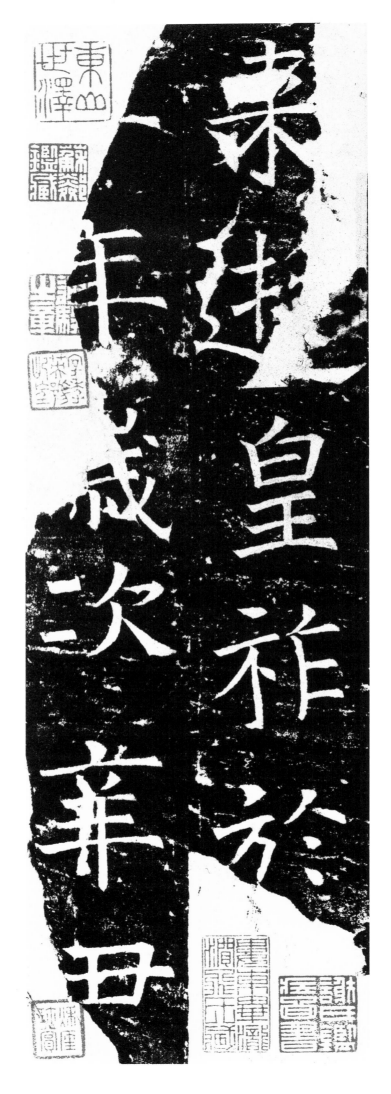